陈垣师友
手稿信札书画
墨迹

北京师范大学历史学院
北京师范大学图书馆 编

北京师范大学出版社集团
BEIJING NORMAL UNIVERSITY PUBLISHING GROUP
北京师范大学出版社

目录

学术手迹

01 金忠节公文集跋

清刻本
英敛之1912年题
北京师范大学图书馆藏

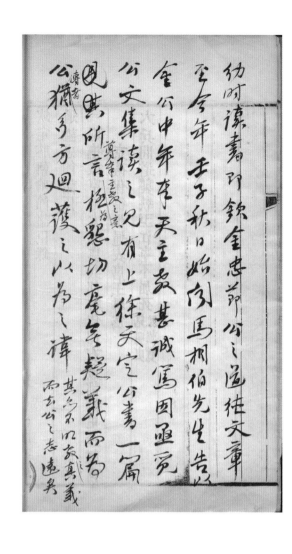

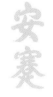

英敛之（1867—1926）

英敛之，名英华，赫佳氏，满洲正红旗人，世居北京。辛亥革命后以名的首字英为姓，字敛之，号安蹇，以字行。出身贫寒，少习武，并自学诗书。1888年加入天主教，自修法语。1898年参加维新运动。后为天津法国教堂、法国驻云南蒙自领事馆办理文案。1902年在天津创办《大公报》，1912年与马相伯上书罗马教廷，吁请在华开办公教大学。1913年自行创办北京静宜女学、辅仁社，招收青年教徒讲学，亲授国文、历史等课程。辅仁社因各种原因停办后，英敛之于1917年再次上书罗马教皇，倡导办学。1921年终得教皇谕令支持，开始筹办公教大学，呕心沥血。1925年先行开设国学部，延用辅仁社之名，手订《北京公教大学附属辅仁社简章》。1926年1月病逝，临终前将校务委托于陈垣。英敛之先生创办的辅仁社，是北京辅仁大学的前身。

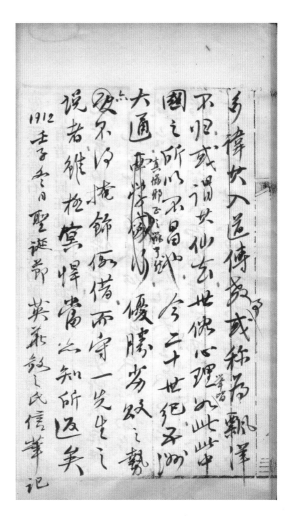

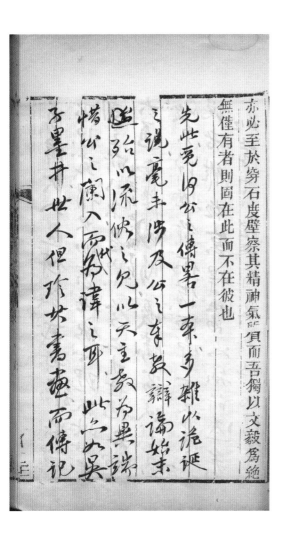

右頁

多偉大人道傳教或稱為飄洋

不但或謂其仙玄世俗心理於此世中

國之所以不昌也今二十世紀五洲

大通……學成……

……優勝劣敗之勢

改良汰……掩飾佯借而守一……先生之

說者維極寡……當必知所返矣

1912壬子……月 聖誕節 英華敎之氏信筆記

左頁

亦必至於穷石虔壁察其精神氣所真而吾獨以文教為絕

無僅有者則固在此而不在彼也

先此寬旧公之傳畧一束多雜以詭誕

……說寬末涉及公之言敎辯論始末

……始以流俠之欠以天主敎為異端

惜公之蘭人雲奔偉之耶此六以吳

不墨井世人但珍其書畫蓺而傳記

高步瀛（1873—1940）

　　高步瀛，字阆仙，河北霸县（今霸州）人。清光绪二十年（1894）中举，后受业于桐城派大家吴汝纶，治学益深。1901年应聘为直隶高等学堂和优级师范学堂教习。1902年留学日本，毕业于宏文师范学院。归国后为直隶省视学，改图书局编审，旋补学部主事。入民国，任教育部佥事、社会教育司司长。1921年开始兼任北京高等师范学校（后改名北京师范大学校）教职。1927年辞去教育部职务，专任北师大教授，兼女子师范大学教职。1928年女师大改称国立北平大学第二师范学院，高步瀛以教授代理秘书长，摄行院长之职。七七事变后，因年高体弱，留居北平，义拒伪职，杜门不出，以致生计无着。1939年因陈垣校长等人力邀，出任辅仁大学、中国大学教授。1940年，因脑溢血不治辞世。

　　高步瀛学问宏通，精研音韵训诂、典章制度，于经史子集各部皆有发明，著述达数十种。一生执教于北京师范大学，兢兢业业，不趋名利。先生辞世后，无数人到高府哭吊。除北平当地亲友学子外，居天津、保定等地学人亦不顾路途阻隔前来吊唁，足见其作为教苑良师的人格感召力。

謝宣城集取汪士賢漢魏諸名家校記二本字之是非亦各有得失

汪本凡同詠之詩皆以玄暉詩列前代作附後已非舊次其最劣者

在和詩中往往失代人之名遂誤以謝作故五卷之末補蒲生行一首泛

郭茂倩樂府詩集餘出是也又惜古文苑錄三首錢文學離夜

范雲一首宋鈔本有之物汪揚本失去耳今民廷王融一首籠沈約

一首汪本即之物失去王沈之名遂誤以左言暉作左二詩具在竟

不一校乃改古本而可笑也所補一首為錄公拜揚州恩命蓋匡螢

文類聚卷十餘左陵二首拜中軍記室辭隨王牋第一首齊故

后廷策文皆從文選錄出此外尚有逸篇郭咸劊刻本增入汪六

末收深效並以榷本言低稿勝於郭本也　民國廿七年三月十四日高

步瀛志於西城土室

03 二十史朔闰表批校本

民国铅印本
陈垣编著批注
私人收藏

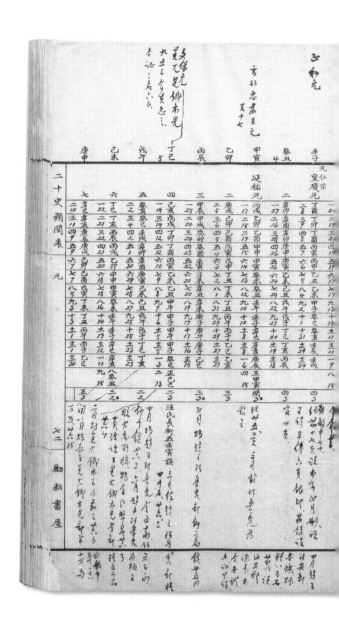

陈垣（1880—1971）

陈垣，字援庵，又字圆庵，别号圆庵居士，曾用谦益、钱罂等笔名。广东新会人。出身药商家庭，无师承，未留学列国，自学成才。曾主持《四库全书》和故宫文物清点工作，任京师图书馆（今中国国家图书馆）馆长。当选中央研究院院士、中国科学院哲学社会科学部委员、中国科学院历史研究所第二所所长。长期担任北京大学、燕京大学、辅仁大学、北平师范大学等校教授。1926—1952年任辅仁大学校长，1929年被聘为北平师范大学史学系主任。1952—1971年任北京师范大学校长。

陈垣以史学名家与陈寅恪并称"史学二陈"。他在宗教史、文献学、中西交通史、元史等领域的研究成果享誉海内外，被学术界奉为一代宗师。陈垣从事教育事业70余年，英才广育，桃李满园，是最受辅仁和师大校友爱戴怀念的"老校长"。

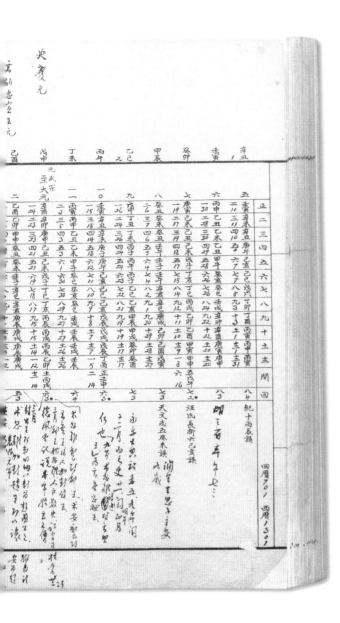

民国傅增湘影印本
陈垣1927年题
北京师范大学图书馆藏

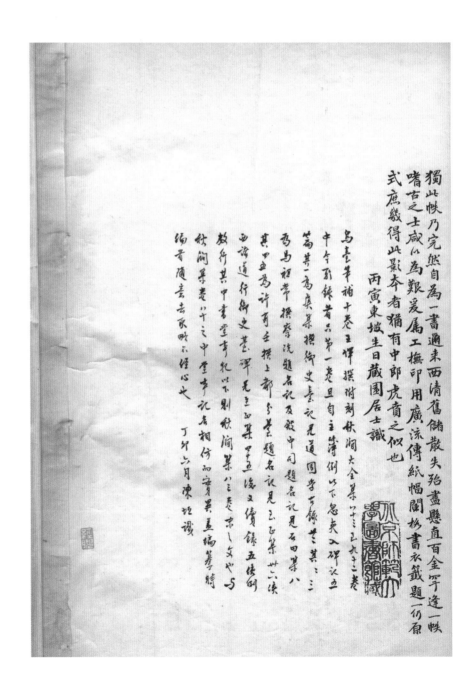

民国刻本

陈垣签名题赠柴德赓

北京师范大学图书馆藏，柴念东捐赠

青峰先生正

民國廿三年冬
勵耘書屋鋟版

重刻元西域人華化考序

有清一代經學號稱極盛，而史學則遠不逮宋人，論者輒謂愛新
覺羅氏以外族入主中國，屢起文字之獄，株連慘酷，學者有所畏
避，因而不敢致力於史，是固然矣。然清室所最忌諱者，不過東北
一隅之地，晚明初清數十年間之載范耳，其他歷代數千歲之史
事，即有所忌諱，亦非甚違礙者，何以三百年間史學之不振如是，
是必別有其故，未可以為悉由當世人主摧毀壓抑之所致也。夫
義理詞章之學及八股之交，與史學本不同物，而治其業者又別
為一路之人，可不取與其論。獨清代之經學與史學俱為考據之
學，故治史學者亦並號為樸學之徒，所差異者大都
完整而較備，其解釋亦有所限制，非可人執一說，無從判決其
當否也。經學則不然，其材料往往殘闕而又寥少，其解釋尤不確

清刻本
陈垣1942年题
北京师范大学图书馆藏

通鑑胡注表微卷一

新令 校語 援卷006

1946年铅印本
陈垣签名题赠沈兼士
北京师范大学图书馆藏

陈垣弟子1935年抄本
私人收藏

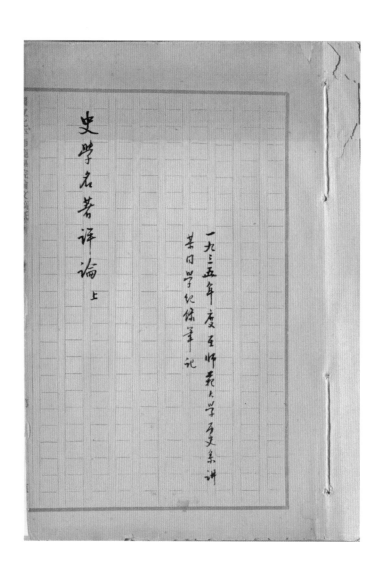

右頁：

多啟各家枝葉,與歷來史體不合,魏答云:「此余甚知,但中原喪乱
各家譜牒喪失殆盡,故詳及之,末云「望公觀過知仁,恕怒免責」
(見北齊書魏本傳) 又節義傳亦為他史所無,外戚傳(漢書
為皇后) 敦皇室親威,亦創立「官氏志」釋老志亦創立「官志釋老志為不意之務偏
有此則有氏為從來所無,又史通書志篇謂釋老志為不意之務偏
見也。四夷傳特佳,同當時北魏與外交通多之故,又見沈宋書與
蕭齊書外夷傳俱不佳,故能改其短而師其長,對於魏書之批評
者多嘉之謂「勒成魏籍,追躍班馬,婉而有則,繁而不蕪,持論序
勒鈎深效遠,但意存實錄好詆陰私云」,史通曲筆篇「倉頡以

左頁：

以公輔相加,阿無德不報,故以靈美相酬也」李百藥字重規,李
德林字公輔,所解釋實無道理,劉知幾之極斥魏書,純係偏見,其
所以然者,劉芳(知幾先人)在魏時,其孫女(劉之祖姑)夫
家犯罪,賞與魏收作妾,而頻死恕正庶不和,乃退城後不死念之
而作懷離賦,故知幾深惡魏收,魏書在當時有穢史之名,目其人
行不端,且聚人之處深多,魏書經兩次修改,至隋重修原書今不
存。魏作書時太近,書成即分發洛陽數處,任人傳寫,應有傳者或
無,而不應有傳者亦有之,故人多反對,緣史有「尊題法」,在本
傳不言其短,於他傳及之,而魏書將其人短處即於本傳揭出,故
時人多恨之。

二九

中华书局1957年清样本
陈垣著并批校，刘乃和同校
私人收藏

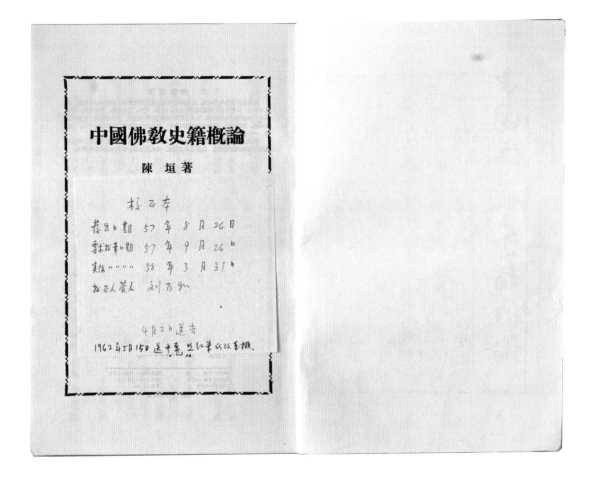

義等各類，順撰著時代，俾書條舉其名目、略名、異名、卷數異同、板本源流、撰人略歷及本書內容体製，並与史學有關諸點。初學習此，不啻得一新園地也。一九四二年九月二十三日新会陳垣。

二

中國佛教史籍概論目錄

柴德赓20世纪40年代稿本
国家图书馆藏，柴念东捐赠

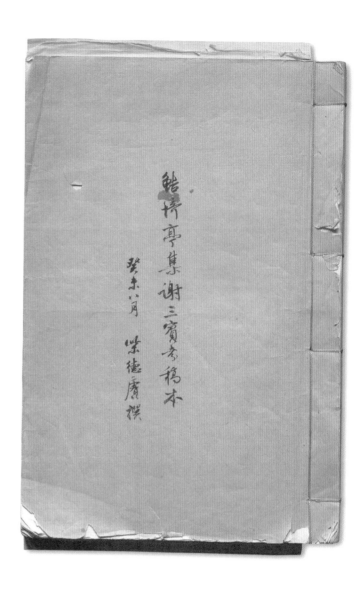

柴德赓（1908—1970）

柴德赓，字青峰，浙江诸暨人。1929年考入北平师范大学历史系，师从陈垣、邓之诚、钱玄同等名师，尤其得到陈垣先生的无私帮助与悉心指导。大二时即在辅仁大学附中兼任语文老师。大学毕业后，曾在辅仁附中、安庆中学、杭州一中任教。1936年受聘于辅仁大学历史系。1943年年底出北平，任国立四川白沙女子师范学院历史系副教授兼图书馆馆长。1946年回北平，继续在辅仁大学历史系任教。1949年后长期任北京师范大学历史系教授兼系主任。1955年，调往江苏师范学院（今苏州大学），任历史系教授兼系主任。

柴德赓继承了陈垣从目录学入手、逐步深入的治学经验，考核精辟，论述有据，在五代史、宋史、明清史、辛亥革命史诸领域均有深入研究。他毕生热爱教育，面对求知心切的青年学子，总是来者不拒，诲人不倦。无论在辅仁大学、北师大还是江苏师院都兢兢业业，培养了大批历史教师和学者。

卷五　謝三賓與錢謙益序五

一、串柳姬問題

三、殺嬰上變問題

卷六　謝三賓之子孫問題

一、謝于宣　　二、謝為寀　　三、謝為憲

四、謝為衡　　五、謝于道

一、五君子與山狼生

三、五君子□趙繼

二、五君子□殉難

四、謝三賓□入獄

二宗版漢書問題

結埼亭集謝三賓考

卷一　謝三賓小傳及無稱

實齋　鮚埼亭集

紀曉嵐　謝三賓

（以下为手稿正文，字迹潦草，难以完全辨识）

清史皆乾隆時特詔撰修其事蹟著於簡册……

謝三賓，天啟五年進士，知嘉定縣……崇禎五年……

……西南鄉御史……

……乾隆御除名十六謝三賓……

……山傳奇公子元不順慈公之……

……五文十四年傳奇……

……請斬此帥王洪謝圍桂……東我萊州圍解明集堂州兵敘功進太僕少……

民国铅印本

柴德赓20世纪40年代批注

北京师范大学图书馆藏，柴念东捐赠

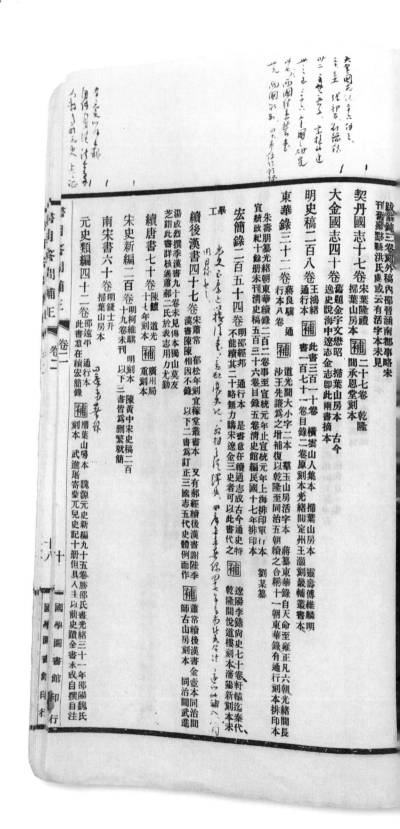

右古史類

別史弟五
別史雜史頗難分析今以官撰及原本正史重為駁齊關
繁一朝大政者入別史和家紀錄中多僻事者入雜史

正史類 富平張鵬一輯魏
魚衆魏略二十五卷自刻本

東觀漢記二十四卷
舊題漢劉珍
掃葉山房本
聚珍本福建
桐華館本 補
原書一百四十三卷久佚此自永樂大典輯出 沔陽盧靖影印聚珍本
在湖北先正遺書中 姚之駰後漢書補逸內輯東觀漢記凡八卷五見

晉記六十八卷
原劉本
郭倫

晉略六十卷 周濟道光
十九年刻本 補
光緒間重刻本
郭焄紀傳周爲編年 黟縣楊球輯九家舊晉書三十七卷五家晉紀五卷兩家
晉陽秋五卷兩家漢晉春秋四卷並光緒間廣州局刻本
黃奭晉書若干種刻漢學堂叢書中

西魏書二十四卷 謝啟昆
乾隆
己卯刻本
後梁書二十卷自刻本
廣州局本 補

羅氏鳴沙石室古佚書影印本
失名人晉記唐以前人寫錄上虞

大唐創業起居注三卷 唐溫大雅
明鍾人傑刻唐宋叢書本
津逮本 學津本 補
光緒三十年江陰繆
荃孫劉藟香零拾本

後梁書二十卷 淮安毛乃庸

順宗實錄五卷 唐韓愈
海山仙館本 補
亦在全唐文內

亦在昌黎先生外集內
殘本八卷在古學彙刊內

宋太宗實錄宋錢若水等撰民國元年上海國學扶輪社排印
宋當宗實錄二卷宋劉克莊撰有傳鈔本未見明清實錄

東觀奏記三卷 唐裴庭裕
唐宋叢書本 種海本 補
繆氏藕香零拾本

今具在有寫本無刻本北平圖書館及吳
與南潯鎬嘉業藏書樓均藏明清實錄

隆平集二十卷 宋曾鞏
四十年彭期校刻本
舊題宋曾鞏康熙

東都事略一百三十卷 宋王偁
五松室仿
掃葉山房本 補
蘇州寶華堂仿宋本卽五松室版
振鷺堂本
江南局本
繆荃孫東都事略校勘記各一卷吳興張鈞衡適園叢書本
元和錢綺江陰
汪琬東都事略江陰

柴德赓20世纪40年代稿本
北京师范大学图书馆藏，柴念东捐赠

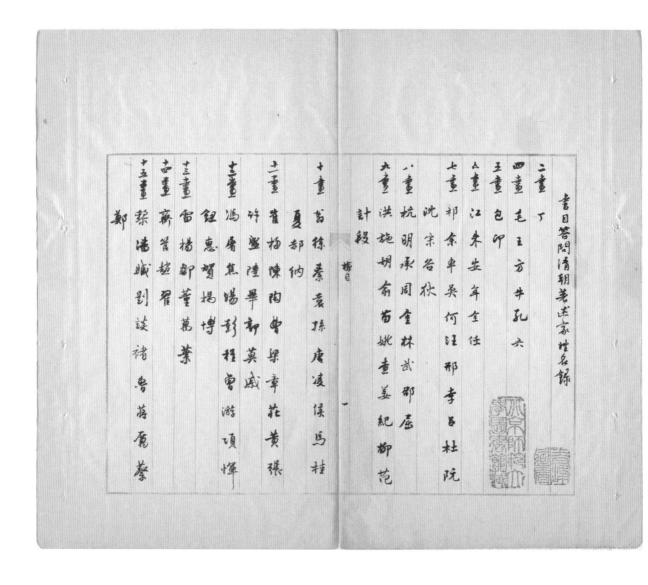

书目答问清朝著述家姓名录

二画
丁

四画
毛王方牛孔六

五画
包印

六画
江朱安年全任

七画
祁余车吴何汪邢李吕杜阮

沈宋苟狄

八画
杭明承周金林武邵屈

洪施姻俞苟姚查姜纪郎范

九画
计段

十画
孙秦袁孙唐凌溪马桂

夏郝纳

十一画
崔梅陈陶曹梁章莊黄張

许崔陆毕新莫戚

十二画
冯属焦汤彭程曾游项惮

钮惠贺揭博

十三画
雷杨邹董万叶

十四画
蔚管赵眉

十五画
蔡潘臧刘谈褚鲁蒋虞黎

第一、宋之代周及统一

宋太祖祖敬、应替蓟涿二州刺史、父弘殷、事唐庄宗、典禁军、周世宗时

征淮东为某年副都指挥使、给兵筏维扬、未几以发疽、中道而卒朋、本祖用

学字时兴父同典禁兵、高平之战、指挥使樊爱能何徽引骑兵先遁、大祖时为

宿卫将、与张永德犯锋死战、汉兵以败、世宗收爱能徽及所部军吏

四七十馀人、责而诛之、擢太祖为殿前都虞候、给严州刺史

显德三年正月、周世宗征淮南、南唐皇甫晖姚凤迮保清流关、二月

命太祖信道袭清流关、奄袭陈弊晖、中瞭生擒姚凤、遂克滁州、後敌

见宣祖为马军副都指挥使、引兵度率玉滁州城下、付以军门、大祖因父子辞

15 读左传札记稿本

赵光贤稿本
北京师范大学图书馆藏

赵光贤（1910—2003）

　　赵光贤，河北玉田人，生于江苏奉贤（今属上海）。1925年考入法政大学政治系，1928年插班考入清华大学政治系。1932年毕业后，曾在《大公报》从事编辑工作。1938年考入辅仁大学史学研究所，成为陈垣先生的研究生。1940年获硕士学位，留辅仁大学历史系执教，曾任辅仁大学副教务长。1944年春，日寇搜捕进步教师，赵光贤身陷囹圄，威武不屈，直到1945年日本投降方得出狱。1952年院系调整后，一直在北京师范大学任教。

　　赵光贤治学广博而专精，善于考证，旨在求真，举凡历史学、古文字学、考古学、古文献、古历法等领域，均有造诣和建树。赵光贤从事历史教学60多年，在教学上深有心得。他指导学生注重言传而身教，受业弟子中颇有成绩卓然者。"文革"结束后，先生年逾古稀，犹坚持每周为研究生授一次课，孜孜不倦，深受学生欢迎。

读左传札记　　　　　赵光贤

隐公

继室以声子　元年

按此为倒文，谓以声子继其室也。此继室字为动词，杜注以继室为名词，后世遂谓继室为夫人者，乃为继室，盖沿杜注之误。襄二十三年传"继室以其姪少姜"句之法同。

仲子生而有文在其手，曰为鲁夫人　元年

史记鲁世家："初，惠公嫡夫人无子，公贱妾声子生子息。息长，为娶于宋，宋女至而好，惠公夺而自妻之，生子允，登宋女为夫人。"集解曰："经传不言惠公元道，左传文见分明，不知太史公何据而为此说，谯周亦深不信矣。"余谓春秋时此数事，数见不鲜，楚平王纳太子建妻，蔡景侯通太子般妻，与此尤近似，疑史公之说，自有所本，当得其实。传云："生而有文在其手，曰为鲁夫人。"其妄不足辩，盖鲁史讳言惠公之恶，故为此说也，遂为左氏所采。

按此有三说：郑众以隐摄立为君，奉桓为太，是以隐公立而奉之元年。

第　　　　頁　　　　2033900

雷氏岁星跳辰考辨误

古人早不知岁星有跳辰之事，自刘歆倡岁星超辰之说，而后雷氏祖述之，以讹传讹……

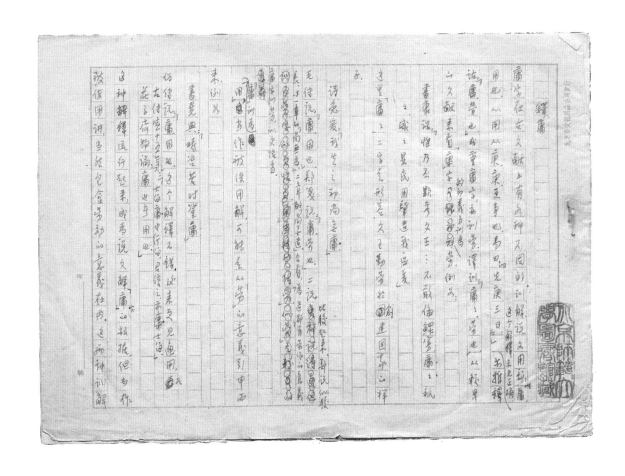

18 三国演义与正史（硕士论文初稿）

刘乃和1943年稿本，陈垣批改
私人收藏

刘乃和（1918—1998）

刘乃和，天津市杨柳青人。1934年毕业于北平师大附中，1939年考入辅仁大学历史系，1943年毕业留校，1947年从辅仁大学史学研究所研究生毕业，任辅仁大学历史系助教、讲师。1952年院校调整后一直在北京师范大学任教，先后担任历史系和古籍研究所副教授、教授，历史文献教研室主任、陈垣研究室主任等职。

刘乃和在中国古代史、历史文献学、妇女史研究等领域创获良多，被誉为改革开放以来国内呼吁研究中国妇女史的第一人。陈垣去世后，刘乃和通过整理老师的著作、回顾受业经历，总结援庵师的学术精神；同时她积极组织、联系国内外著名学人开展"陈学"研究，为"陈学"的建立奠定了基础。

三國演義與歷史 一二冊

劉延銘 廿二年 史宗系

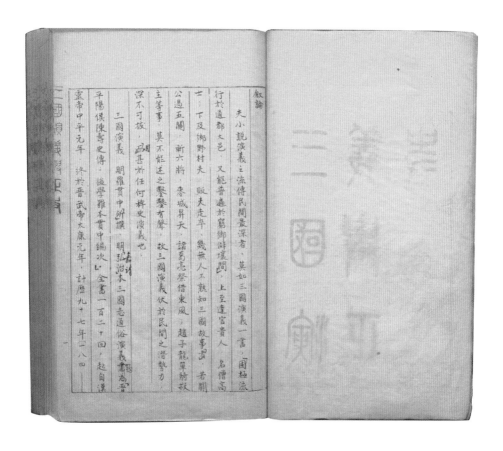

叙論

夫小說演義之流傳民間最深者，莫如三國演義一書，圖極流行於通都大邑，又能普遍於窮鄉僻壤間，上至達官貴人，名僧高士，下及鄉野村夫，販夫走卒，幾無人不識三國故事書，若關公過五關，斬六將，孔明借東風，趙子龍單騎救主等事，莫不能述之聲聲有聲，故三國演義伏於民間之潛勢力，深不可拔，即甚於任何科史演義也。

三國演義，明羅貫中所撰，後學雖本貫中編次，全書一百二十回，起自漢靈帝中平元年，終於晉武帝大康元年，計歷九十七年。法諸明弘治本三國志通俗演義書為平陽侯陳壽史傳。一八四

刘乃和1947年稿本，陈垣、孙楷第批改
私人收藏

第六回　焚金闕董卓行兇　匿玉璽孫堅背約

堅引黃蓋程普至袁術寨中相見堅以杖畫地回董卓與我本無

譬讎今我奮不顧身親冒矢石來決死戰者上為國家討賊下為

將軍家門之私而將軍卻聽信讒言不發糧草致敗績將軍何

安衛惶恐無言命斬進讒之人以謝孫堅

吳人堅傳堅夜視見術畫地所以出身不顧上為國家

下為術軍家門之私譬讎與董卓有骨肉之怨也下為將

受讒詞之言堅即以上之言術喻堅

進而讒義教為術軍自營即以杖畫

於後投義見術而陳說利害堅言回不發糧以致敗績

卻斬進讒之人以結果此事耳

傳

通鑑卷十八云術書同

演義唐州名史後周未知號黃

梁稱人公將軍

通鑑賀大下精兵數自孫天公將軍為寶蹹地公將軍

通鑑卷此中郵盧植皇甫

遣中郎將盧植皇甫嵩朱儁各引精兵分三路討之

張稱人公將軍露畢夜樂兵自孫天公將軍張寶蹹地公將軍張

通鑑義唐州名史後周未知號黃

且說張角一軍前犯幽州界分幽州太守劉焉乃江夏竟陵人

氏漢魯恭王之後也

蜀志為傳劉焉字君郎江夏竟陵人也漢晉恭王後裔也

中—得數千人　攻益州

一簡英雄

又喬玄言傳劉焉字君郎江夏竟陵火也漢晉恭王後裔也
遼南陽太守❹

劉二懷德各學義兵元主車其屬從劉郡蹹詩黃巾賊
遂招兵賢至呂植尉鄒蹹計議招募義兵　引出涿郡

當時閏得賊兵將至呂植尉鄒蹹計議　招募義兵　引出涿郡

那人不喜好讀書性寬和寡言語喜怒不形於色素有大志

專好結交天下豪傑生得身長八尺兩耳垂肩雙手過膝目能自顧其耳面如冠

蜀志儒傳先生不甚樂讀書喜犬音樂美衣服身長七尺五

寸垂手下膝顧自見其耳少語言善下人喜怒不形於色好

王商著劉腴

中国传统文化别裁总序手稿

郭预衡1997年手稿
北京师范大学图书馆藏

郭预衡（1920—2010）

郭预衡，河北玉田人。1945年毕业于北平辅仁大学国文系，留校担任余嘉锡先生助教，同时考取陈垣先生的史学研究生，于1947年毕业。其后历任辅仁大学讲师、北京师范大学教授。

郭预衡在辅仁大学就读期间受业于诸名家大师，打下深厚的学问功底。中年以后形成自己的学术风格，在古代文学研究领域产生了广泛影响。郭预衡先生从教60余年，淡泊名利，热爱教育，孜孜不倦地弘文励教，授业育人。凡聆听其教诲的学生，无不深受感染。

元的特点的。单就文章而言，汉语文章的俪词、
偶句、骈俪、散体，其音调之铿锵，形象之瑰
丽，都是很有特色的。所以到际琐评到汉语文
章这一传统特点的时候，会谓"离域所独擅，
殊方所未有"（《中国史方文学史》）。

再就写字而言，在很多国度，写字不能成
为艺术。而在中国，写字却成为书法，而且既
能体现中国民族文化的传统特征。其在某一书
家自己，也最体现其人的个性。

还有绘画，所谓"传神写照"，都在阿堵上，
也是一种艺术传统。至于画竹之有"成竹"，
画马之有"全马"，画山水之"得其性情"，
如此等等，无不体现着中国的艺术传统。

至于饮食，自然也有文化传统。但从历史
上看，不同的阶层，传统似又不同。"朱门酒
肉臭，路有冻死骨"，富人和穷人，传统很不
一样。富人"食前方丈"，穷人"不厌糟糠"。李
本书既选有"随园食单"之序，又选有板桥家书
之书，素杖"茶厨"能够"脱粟饭葵"，其食
之美可想而知。板桥"咽碎米饼，黄糊涂粥，

双手捧碗，缩颈而啜之"。其食之味，亦可想而
知。

由饮食一事，似亦可知，文化传统，有殊
一律。伊里亭前辈曾讲两种文化。鲁迅谈到"中
国固有的精神文明"的时候，也曾列举"各式
各样的筵宴，有烧烤，有翅席，有便饭，有西
餐。但筵席下也有没饭。路旁也有许多，野上
也有饿莩……"（《灯下漫笔》）。鲁迅在这里
讲的是"精神文明"，没讲"传统文化"。但
我想，如果鲁迅碰到了大讲特讲传统改良文
化，真不知道他该怎样嗔。

讲到饮食，很容易有兴致讲。话说多了，离
题也就远了。作为序言，到此为止吧。

郭预衡　1997, 4. 20. 于北京。

21 先秦两汉文学史稿跋

聂石樵2002年手稿
北京师范大学图书馆藏

跋

《先秦两汉文学史稿》出版之后，听到学术界一些反映，受到朋友和同志们的鼓励，我继续撰写魏晋南北朝和隋代部份，因为是统一的一部书，所以在指导思想和编写体例等方面都是一致的。所运用唯物史观、遵循"辨章学术，考镜源流"之修史章则，对文学史现象和发展过程进行考察、分析和评价。具体地力求做到以下诸方面：首先是博采群书、钩沉古文，收集尽可能多的历史文献资料，加以排比整理，作史要、译本的考证，辨伪存真，不囿于成说，提出己见，作为论证问题的基础；其次，重视文学渊源的探讨，对各种文学体裁之产生、发展、演变，认真地进行考察，在不同文体范畴之内，分别论述作家和作品，以求清晰地表述出不同文体在不同历史时期之发展线索和脉络；其三，采取以史证诗之方法，用历史事象和文化背景阐释各代诗歌和其他类型作品之内容。文学是社会生活和历史时代之反映，用历史事

聂石樵（1927—2018）

　　聂石樵，山东蓬莱人，1949年考入辅仁大学国文系，1952年院系调整时进入北京师范大学中文系读书，1953年毕业后留校任教。聂先生学问扎实通博。他完成的一百多篇学术论文和十多部专著，均以实事求是、具体精微、辩证客观的品质，获得学界的广泛好评、高度肯定。聂石樵先生从教半个世纪，和其夫人邓魁英先生一起，培养了大量古典文学研究人才，为北京师范大学中国古代文学的学科建设做出了巨大贡献。

沈兼士1945年手稿
北京师范大学图书馆藏

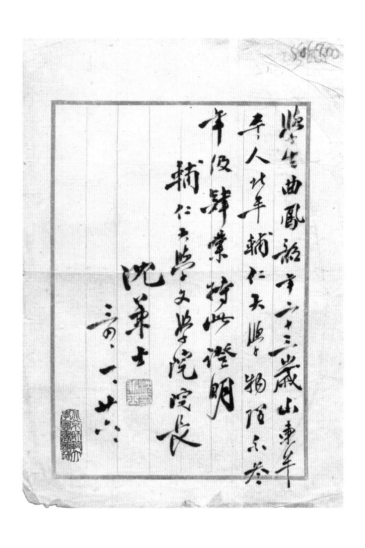

学生曲鳳祝年二十三歲山東年
平人此年輔仁大學物理不業
年役肄業持此證明
輔仁大學文學院院長
沈兼士
三一 一 二十六

段砚 沈兼士（1887—1947）

　　沈兼士，原名臤，斋名段砚，浙江吴兴（今属湖州）人。沈尹默弟。早年留学日本，入东京物理学校攻读。1912年起，在北京多所高校任教。历任北京大学文学院院长、辅仁大学文学院院长、故宫博物院理事、故宫文献馆馆长、国语推行委员会常委等职。参与辅仁大学初创，任董事，为辅仁大学的元老之一。抗战全面爆发后，沈兼士与辅仁大学等同人组织地下抗日组织"炎社"（后发展为"华北文教协会"），被日本宪兵列入黑名单进行追捕，乃微服潜出北平。抗战胜利后，被国民政府任命为教育部平津区特派员，负责接收敌伪文化教育机关。其后复任教于辅仁大学，1947年病逝。

　　沈兼士博学多闻，在训诂、文字、音韵、档案学等领域皆有创制，建树颇丰。且工书法，尤擅篆书。他长期担任辅仁大学文学院院长兼国文系教授，关爱学生，培育后进，经常开设研讨会，对辅仁大学活跃的学术气氛做出了贡献。

柴德赓1956年手稿
北京师范大学图书馆藏，柴念东捐赠

历史系学期末作总结 提纲 草案

经常教学工作

本学期末排课程，基本上按照教学计划编课……

关于召开国际辽金史会议的报告

陈述1988年手稿

北京师范大学图书馆藏

陈述（1911—1992）

陈述，字玉书，原名锡印，河北乐亭人。1935年毕业于北平师范大学历史系，随后进入中央研究院历史语言研究所。1937年随所迁至昆明，后赴迁至四川省的东北大学工作。由于在其研究领域成果卓著，1943年获美国哈佛燕京学社颁发的奖金。抗战胜利后，陈述先生曾在复旦大学等校就职。新中国成立后，回到母校北师大历史系任教授。1952年调往新成立的中央民族学院，担任研究部教授并兼任图书馆馆长。1957年任中国科学院民族研究所研究员。1978年起任中国社会科学院研究生院教授。

陈述早年在北平师范大学历史系就读时，师承陈垣先生，才华早露。大三即在《师大月刊》发表6万字长文，次年北平师大出版部还刊行了他的著作。陈述先生毕生致力于辽金史、契丹女真史的研究，代表著作《契丹史论证稿》等均为辽史研究领域的扛鼎之作，问世后一直受到国内外学术界的推崇。

书画存真

01 英敛之墨迹

册页
英敛之1922年书
北京师范大学图书馆藏

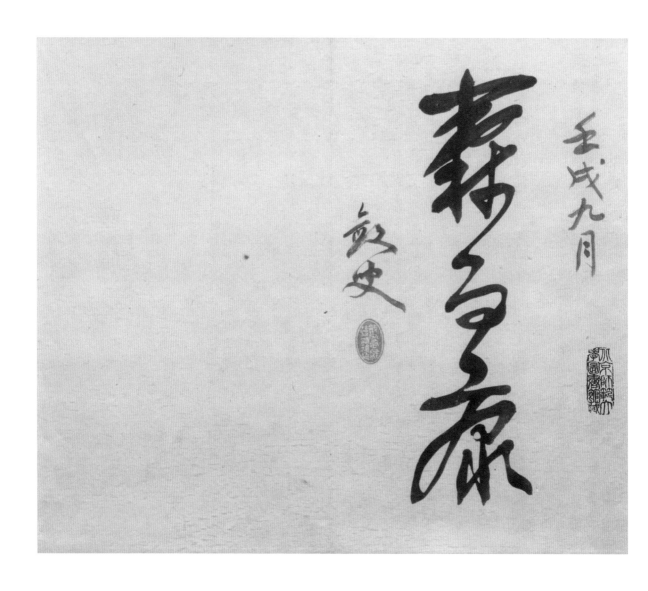

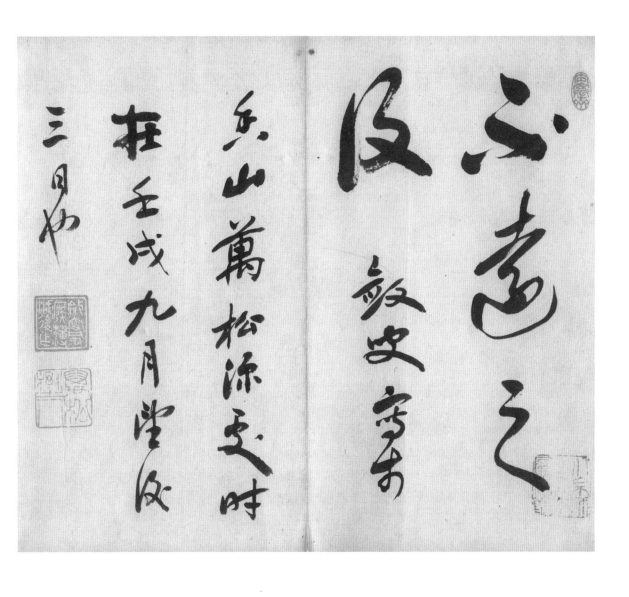

不意之
及 敛安亭主

兵山萬松源受时
拄壬戌九月堂及
三月和

册页
陈宝泉书
北京师范大学图书馆藏

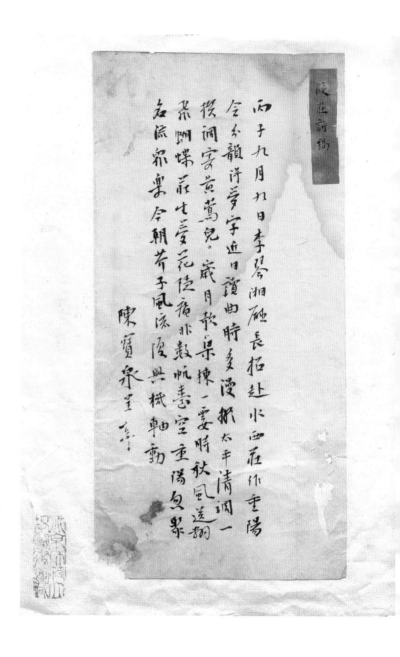

筱庄 陈宝泉（1874—1937）

　　陈宝泉，字筱庄、小庄、肖庄，天津人。1897年考取京师同文馆算学预备生。1903年被直隶学校司保送到日本留学，专攻速成师范科。1904年回国，创办《直隶教育杂志》，编写白话《国民必读》等教科书。1905年年底，到清廷学部任职，历任主事、郎中、师范科员外郎。1910年，擢升为学部实业司司长。辛亥革命后，出席全国临时教育会议，参与民初教育改革和学制制定。1912年，被民国教育部任命为北京高等师范学校第一任校长。1920年冬，调任教育部普通教育司司长。1931年任河北省政府委员兼教育厅厅长。1937年七七事变后，给天津教育界同人做报告，鼓励发愤图强，共赴国难，因情绪激动引发高血压症，于天津沦陷日辞世。

　　陈宝泉是我国师范教育的卓越先驱，他在北京高师校长任内提出的改革师范教育的意见和建议产生了深远影响。同时，他也是中国平民教育的重要开拓者，曾和陈垣一起创办北京平民中学。

手卷
陈垣1936年书
私人收藏

手卷

陈垣1947年书

苏州大学博物馆藏，柴念东捐赠

利西泰尝言友谊言视其人之友
如林以知其德之感视其人之
友多之如晨星列知其德之厚
吾尝诵其言而深美之
吾尝宝遂之观也
戊子鹜蛰新会陈垣

引利西泰言题赠柴德赓

立轴
陈垣1948年书
北京师范大学图书馆藏

偿得渔船泊小谿 繁船浦口却扶藜 莫嫌村舍
萧条甚 也胜京尘没马蹄 寒雨数家村雝犬
莽苍青闰行他~ 路迷 君莫恨人间随处者桃源

海上人哂正 戊子大雪后一日 援菴和南

立轴
陈垣1965年书
私人收藏

人生易老天难老岁岁重阳今又重阳战地
黄花分外香 一年一度秋风劲不似春光
胜似春光寥廓江天万里霜
青峰老弟雅属 一九六五年十月 陈垣

笺纸
陈垣书
私人收藏

天高云淡望断南
飞雁不到长城非
好汉屈指行程两
万六盘山上高峰
红旗漫捲西风今
日长缨在手何时
缚住苍龙

毛主席词 陈垣

09 自撰古体题赠柴德赓

册页
沈尹默1947年书
苏州大学博物馆藏，柴念东捐赠

沈尹默（1883—1971）

　　沈尹默，原名君默，斋名秋明、匏瓜等。祖籍浙江湖州，生于陕西汉阴。早年二度游学日本，归国后先后执教于北大、北京女子师范大学、辅仁大学。参与创办《新青年》，为新文化运动的得力战士。后出任河北教育厅厅长，北平大学校长等职。1932年南下上海，任中法文化交换出版委员会主任。全面抗战开始，应监察院院长于右任之邀，去重庆任监察院委员，抗战胜利后即辞职。卜居上海，直至去世。

　　沈尹默是现代书坛的领袖人物，他以丰厚的学问涵养了书法，并致力于书法艺术的教育与普及工作，培养了大批书法人才。

渊明但饮酒诗成偶人书院书画

闲置丽怀良已舒翻怅于载下津々

味其馀妙鸟鸣林间枝条仍挺

陈三发尝自云不乐须归女

右十馀笔前留沛李庆所为题诗四

当之一铢之庭

青峰先生雅赏

10 自撰七律题赠柴德赓

册页
余嘉锡1948年书
苏州大学博物馆藏，柴念东捐赠

余嘉锡（1884—1955）

余嘉锡，字季豫，号狷庵，湖南常德人。18岁乡试中举，受学于柯劭忞。废科举后，在常德师范学堂任教。1927年参加审阅《清史稿》初稿。1928年开始在北京大学、中国大学、民国大学、女子师范大学等校兼任教职，主讲目录学。1931年至1949年担任辅仁大学教授兼国文系主任，自1942年始又兼任辅仁大学文学院院长。1948年当选为中央研究院第一届院士。中华人民共和国成立后，被聘为中国科学院语言研究所专门委员。1955年病逝。

余嘉锡学问淹通，治学严谨，精于考证，所撰《目录学发微》《四库提要辨证》等，均为研治古代文史的门径与典范。余嘉锡也是一位德行醇备、热爱教育的人师。在辅仁大学期间，曾开设目录学、秦汉史、古书校读法、《世说新语》研究、经学通论、骈体文讲读等课程，培养了孙楷第等高徒。

太平景象尚迢遙兵氣雖沈未盡消百歲光

陰過強半八年辛苦到今朝春風作意初搏

雲海日何心欲落潮 時政治協商會議初開幕 稍喜連宵聞爆竹

人閒知已逐山魈 雪

右丙戌元旦書一首其年八月事

青峯姻兄始自蜀歸今年正月出素冊索書錄呈

鄧正踞作此詩之時忽之已兩年兵氣之未消必故

且加甚焉迻錄既竟不禁感慨系之矣

戊子孟春　狷翁余嘉錫 時年六十有四

11 录陆游诗句题赠柴德赓

条幅

沈兼士1945年书

柴念东藏

录陆游诗句题赠柴德赓

条幅

沈兼士1945年书

柴念东藏

青峯先生正篆

吟廬小邁新霜后

彈劍吾歌衍雨告

沈秉士

册页
邓之诚1948年书
苏州大学博物馆藏，柴念东捐赠

邓之诚（1887—1960）

邓之诚，字文如，号明斋、五石斋，江苏南京人。幼从父居滇，曾就读于成都外国语专门学校法文科、云南两级师范学堂。毕业后，任滇报社编辑。1921年起，任北京大学史学系教授，又先后兼任北平师范大学、北平大学女子文理学院和燕京大学史学教授。

邓之诚作为20世纪中国著名史学教育家，培养了一大批文史考古学者，门人弟子号称三千，当中成就斐然者有黄现璠、王重民、柴德赓、朱士嘉、谭其骧、王钟翰等。其中黄现璠、王重民、柴德赓等为执教师大时培养的学生。

榮名勿〻總易忘田間佳稔禾生芒天寒

寄傲蓬蒿屋自哭東廣肆馬鄉肄鄉廣亭

稚子跳踉勘矣局裏翁辛苦眾農場晨

暄曝背手窮趣不羡江南羅女桑

村居五述一首戊子三月為羣

高峯同學兄正之

文如居士鄰之洁

13 自撰七律题赠柴德赓

册页
溥伒书
苏州大学博物馆藏，柴念东捐赠

溥伒（1893—1966）

　　溥伒，字雪斋。清道光帝五子惇勤亲王奕誴之孙，贝勒
载瀛长子。1931年至1941年任辅仁大学美术专修科主任，1942
年任辅仁大学美术学系主任，次年又兼任国画组组长。在辅
仁期间曾教授山水、人物、中国画史、题跋、书法研究、书
学概论等课程。除精于书画，还在音乐方面具有超常的才华，
擅三弦和古琴，古琴以广陵派黄勉之弟子贾阔峰为师。1947
年组织北平琴学社（后称北京古琴研究会），任理事长。

案上琴書洞筆床眼明初
喜見秋光風荻露月詩千
首寵厚業欲夢一場學
到漸能忘毀譽心平澤不
識支涼興衰今古尋常事
休向他人問短長
青峰先兩正　雪齋溥佺

14 自撰七律题赠柴德赓

册页
顾随1948年书
苏州大学博物馆藏，柴念东捐赠

顾随（1897—1960）

顾随，原名宝随，字羡季，号苦水、驼庵、述堂等，河北清河县人。1915年考入天津北洋大学，1917年转北京大学英文系。1920年至1929年在山东、河北、天津等地中学任教。1925年开始以"顾随"为笔名发表作品。1929年至1938年在燕京大学任教，兼在北京大学、中法大学等校授课。1939年至1952年任辅仁大学教授，担任国文系主任兼附属中小学委员会主任。1952年院系调整后转入北京师范大学。1953年到天津师范学院（河北大学前身）任教，直至1960年病逝。

顾随毕生从事古典文学研究和创作。他绍继中国古人以评点、鉴赏、感发为主体的形式，在文学研究的细腻邃澈上到达了同侪罕至的深度，迄今为古典文学学者向往佩服。他言传身教，熏陶培养出一批文史研究方面的出色人才，如周汝昌、杨敏如、叶嘉莹等，被称为"辅仁大学中，最受学生爱戴的教师之一"（陈继揆言）。

破浪乘風足快哉壯遊壬子一
襄裹眼中雲物堪畫畫向裡漢
山供剪裁並說夢上同塵散
去雙飛人似鶯歸來但教
銷得胡氛參净烽火如今未
足家　　日寇降服之次年
　青峰尊兄北來仍居舊寓
教正　去而多作茲復錄呈
　　卅有七年秋莫顧隨

录宋人句题赠柴德赓

册页
萧璋书
苏州大学博物馆藏，柴念东捐赠

萧璋（1909—2001）

　　萧璋，字仲珪。祖籍四川三台县，生于山东济南。大学毕业于北京大学国文系，先后在吉林省立第一师范、南开中学、北平图书馆、北平大学女子文理学院、浙江大学、辅仁大学任教或任职。1952年任北京师范大学中文系教授兼副系主任，1959—1980年兼系主任。萧璋先生的研究方向集中于文字、音韵、训诂方面，重点研究语源、训诂学史、古代汉语同义词问题。

君子無斯須不學也黃霸

之受尚書趙岐之注孟子

皆在患難顛沛中況優游

暇豫之時乎易曰困而不失

其所亨

青峰尊兄教正

仲珪蕭璋

横幅
柴德赓1947年书
苏州大学博物馆藏，柴念东捐赠

魏源眸其倫錢听大洪鈞若且擬亭及墨苑

文歐洲藝術美羅馬字注音一抉眼趾博

學觀中西宗派絕挑觚其餘未見者藏篋難

僂指予自清季遍田至靈國以避難東京見生見示所著

中西四合曆諸書歲學貫中西不立門户諳元史

尤為滄海方橫流淫哇聒人耳禮教棄弁髦

專門

綱常等教儌四屋瞳且霆狂瀾澎湃溪生方

知命年髦者祝觀齒小子依仁宇會之一倒

視儒通天地人塵氣為一洗太陽兩中天隂

醫潛消彌斯文章在茲江河常不改

忽々誤忽者 貫誤觀 術一辟字

右楊介康太夫子贈 援庵師五十壽言

民國三十六年六月 弟子柴德賡發錄

古聖邈千載吾道游蓋弛嶺南山水清閩州

毓瑗詭白沙理學宗薪火傳若水異世曉相

威陳生誕斯里先唘經說郭後探乙部旨

捐片紙乾坤闡義文河沽爵名理射策晁

我昔于新邑高試促籌暴何意敉敘才順筍

董傳衰死幷童子

清時文法密抑鬱恩塵滓怱百十餘年更

新政民紀立法為議郎鑒析原委廻翔掌

郡教卿貴登仕復仕優復入學乃長摩序士

我重來京園相見色兑喜既我著述萹胦琳

糠礪砥日曆中西圓章鄭羅三體顙頊主律

元歐羅源元昭太初與四分天方互排比立表偏

年月樸篛步足恐古今辨律曆志辨方此

嚆矢祖心郭敬續中規南懷湯著踵外軌治經

有錄刀脩史斷代起畫韓辨名譁舉例窮

17 录毛泽东《采桑子·重阳》

镜芯
柴德赓1965年书
北京师范大学图书馆藏,柴邦衡捐赠

镜芯
柴德赓1965年书
北京师范大学图书馆藏,柴邦衡捐赠

人生易老天难老，岁岁重阳。今又重阳，战地黄花分外香。一年一度秋风劲，不似春光。胜似春光，寥廓江天万里霜。

一九八四年霄 紫竹庐主书

18 录毛泽东《七律·人民解放军占领南京》

扇面
柴德赓20世纪60年代书
苏州大学博物馆藏，柴念东捐赠

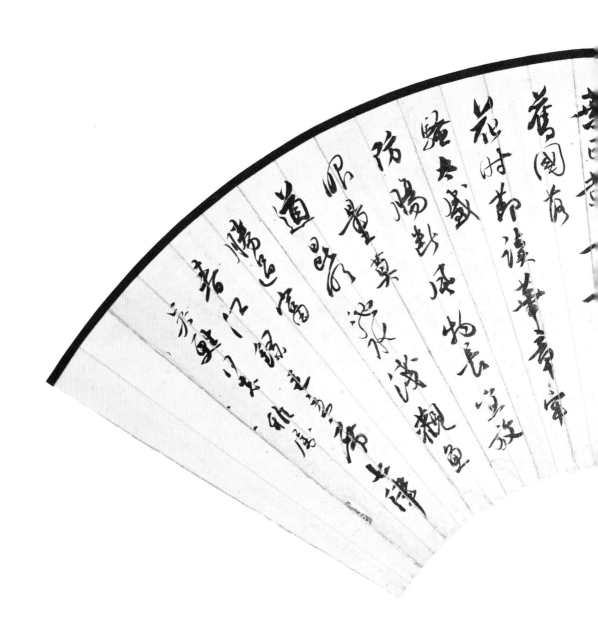

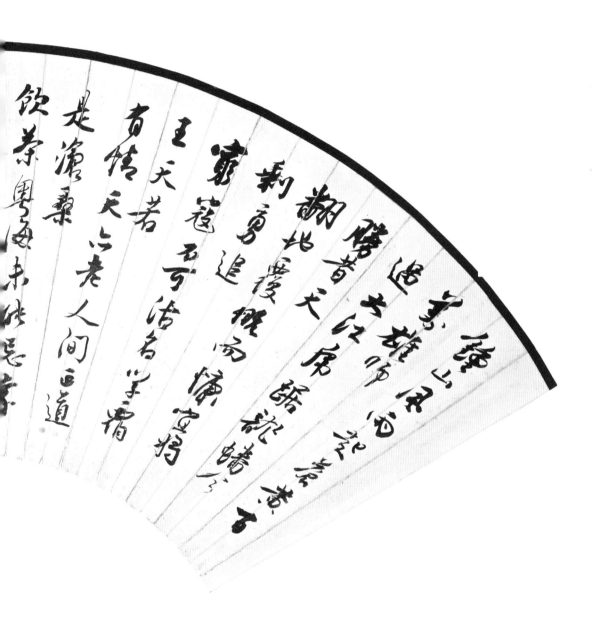

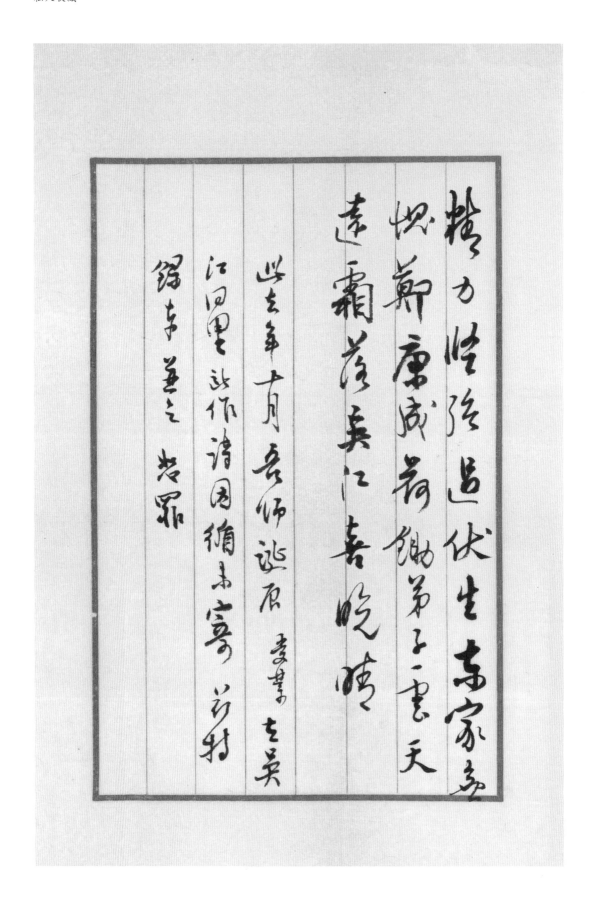

自撰七绝二首贺援庵师七十寿辰

红族高举散心算人寿文

遵五款飛地特天族四十

载辩香修不负平生

当年正此形戍香之修迴首三尋

祥以免及四十载中怀咸留水小

诗孙络专卿布寸心遥迴申联

禱三衣　雲雲書　崇匡齊敬録

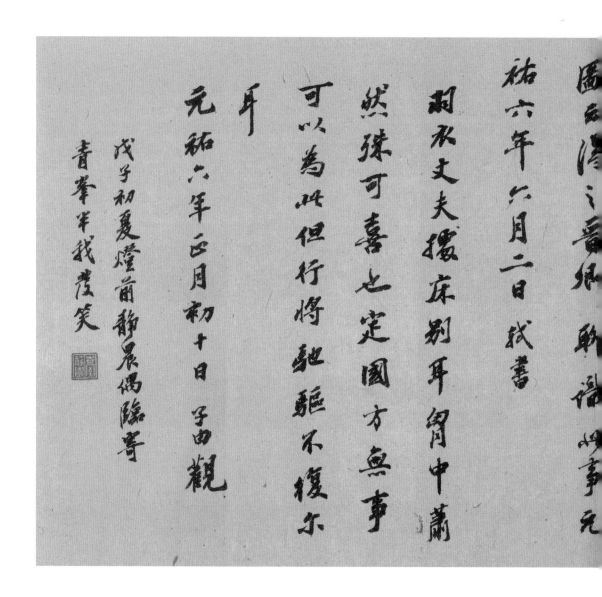

台静农（1903—1990）

　　台静农，字伯简，笔名有青曲、孔嘉等，安徽霍邱县人。幼承庭训，读经史，习书法，中学后入北京大学国文系旁听，后肄业北京大学研究所国学门，受教于陈垣等人，奠定了国学基础。1927年后，任教于辅仁大学、厦门大学、山东大学及齐鲁大学等。抗战后，举家迁四川，任职国立编译馆。1946年赴台湾，任台湾大学中文系教授。台静农治学严谨，在文学、经史、书法艺术等众多领域均涉之甚深，并以人格耿介、文章书画高绝而驰名。

王晋卿尝暴得耳聋症

不能堪求方抵傔、答之云君是

将种此头此首当各听楷南耳

作庑用割捨不浮限三日猴吉

不吉割取我耳晋卿瀘然而

悟三日病、良已以颂示傔云老婆

心急频相劝性难只浮三日限

我耳已较君不割且喜南家

21 山水画题赠柴德赓

立轴
启功1939年绘
苏州大学博物馆藏

启功（1912—2005）

　　启功，字元白，一作元伯，北京人，满族。幼承祖父毓隆启蒙，受国学熏陶。曾就读于汇文小学、汇文中学。年十五起，受教于一批硕学通儒，在书法绘画的创作、文物鉴定、旧体诗词的写作与研究、中国历史文献等方面打下坚实的基础。21岁，因傅增湘介绍，受知于陈垣先生，先后被安排在辅仁大学附中、美术系、国文系担任教员。抗战结束后，兼任故宫博物院专门委员，负责文献馆的审稿和文物鉴定。1952年院系调整后，一直在北京师范大学任教，直至2005年病逝。

　　启功以书画家和文物鉴定专家名世，实际上他也是一位学术大家。他对古典文学、经学、版本目录学、语言学、红学、宗教学、历史学诸领域都颇为精通。启功在辅仁大学、北京师范大学执教长达70余年。他以自己的学术和教育生涯，对他为北师大题写的"学为人师 行为世范"校训做出了生动注解。

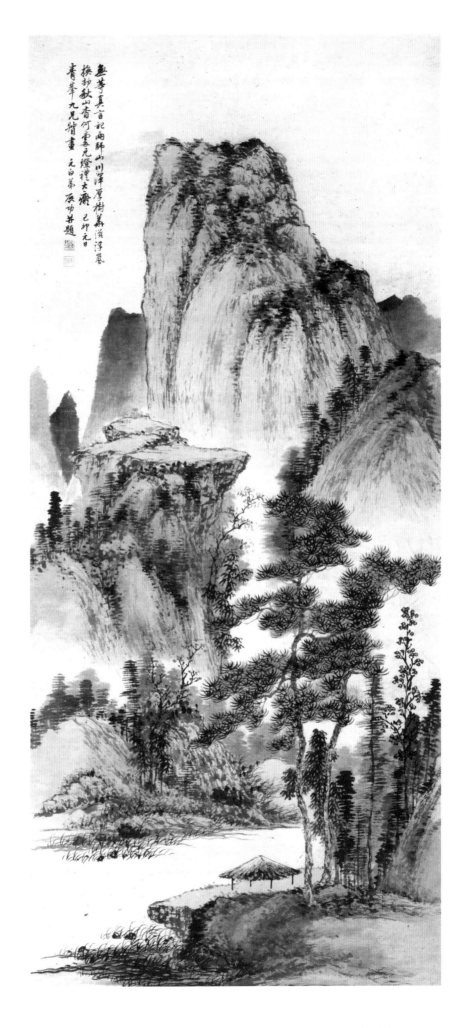

無等真言記兩腑山川渾厚樹莽滋浮嵐
換却秋山香何處無燈禮大癡
青峯九兄牸畫 己卯元日
元白弟 啟功并題

册页
启功1948年书
苏州大学博物馆藏，柴念东捐赠

红烛深堂照寂寥一窗寒雨物萧之画

无端胜东西路心有怀人上下潮泰吞表

遅冰雪在剑门花藏梦魂送问君那

袖绿纶手小隐西山或可招

丙戌孟春浮

青峰九兄蜀中书慨然有为逸民之志

因赋此寄之滕以一画其秋晚於董而始知

书竟未寄越二年戊子春二月

出册属书此诗录以博 教

启功

23 自撰五律三首

荣宝斋笺纸
启功1947年书
柴念东藏

勝遊何必趁春陰返照瓊枝樹二金到霧衣香人影亂三

冬打點看花心

丁亥冬日快雪初霽与青峯迺穌迺崇陪

老人誦雲淡風輕之句欣然有伊川之樂寫得詩四首

即呈

誨政

勵耘老人踏雪西涯市樓午酌復遊北海履冰至瓊島

玉宇無風霽色開閒庭不掃絕纖埃經時向字停車憇今

日真成立雪来

銀錠橋頭滿意行偷閒誰解樂浮生市樓笑擁紅鑪坐又

見西山照眼明

太夜畨水憂玉犀黃薑折琴鞭年枝行人若向西来意穩

25 红竹图

镜芯
启功1989年绘
北京师范大学图书馆藏

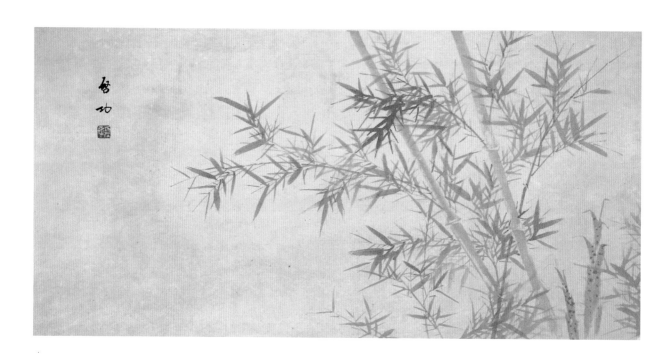

26 自撰七绝

镜芯
启功1989年书
北京师范大学图书馆藏

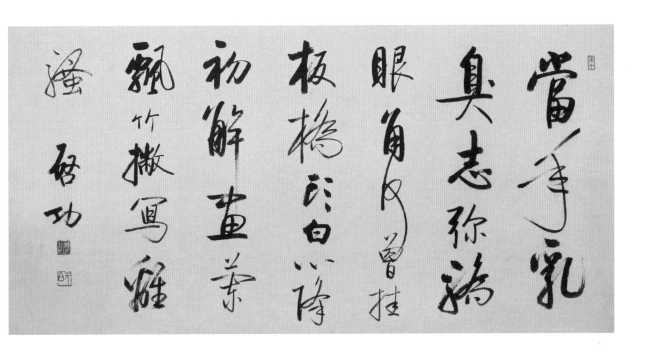

当手乳,真志弥淳。眼角曾挂板桥此白心诗。初解画叶,飘竹撇写鸡。溢 启功

册页
周祖谟1948年书
苏州大学博物馆藏，柴念东捐赠

尝闻庞德公自守甘窮饿旦
率妻子耕不知州牧過關中
催汇攻河上袁呂破默默似
無聞但理芸鉏課獨識諸莒
君一言定王佐
青峰九兄最喜亭林古隱士詩卽書以
奉教 戊子初夏燕孫周祖謨

周祖谟（1914—1995）

周祖谟，字燕孙，祖籍浙江杭州，生于北京。7岁入北京高等师范附属小学。高中就读于北京师范大学附中。1932年考入北京大学中文系，1936年毕业后入南京中央研究院历史语言研究所任助理研究员。1937年回北平省亲，因全面抗战爆发，滞留北平。1938年至1947年，在辅仁大学国文系任教。1947年后改任北京大学教职，直至退休。

周祖谟1949年以前主要从事中国文字学、声韵学、训诂学、汉语史以及古典文献学的研究。1949年后开始从事现代汉语词汇和语法的研究，并进一步贯穿古今，研究汉语发展的历史，同时注意语文教育的一些问题，在古典文献学方面也有很高的成就。

镜芯
欧阳可亮书
北京师范大学图书馆藏

欧阳可亮（1918—1992）

　　欧阳可亮，广东香山县（今中山市）人，生于北京。清末民初外交家欧阳庚次子。少年时代曾受学于王国维。1939年入读辅仁大学历史系，后转入东吴大学。曾随艾青、张汀等人参加抗日文艺宣传队。抗战胜利后赴台湾执教。1954年应聘赴日本，在日本拓殖大学任教授，并在东京创办春秋学院甲骨文研究所，自任所长。

　　欧阳可亮长期从事甲骨文研究，造诣颇深。1986年被母校北京师范大学聘为客座教授。

册页
刘乃和1948年书
苏州大学博物馆藏，柴念东捐赠

穰侯去国缓驱车蔡

泽还秦取范雎恶

客只应真可献悟他

汉相馆丘墟

青峰吾师正临 迺龢

笺纸
刘乃和1996年书
北京师范大学图书馆藏

发挥图书作用
促进信息交流

图书馆馆讯出版

为贺

一九九六年四月

刘乃和

33 为图书馆新馆落成题句

立轴
郭预衡1990年书
北京师范大学图书馆藏

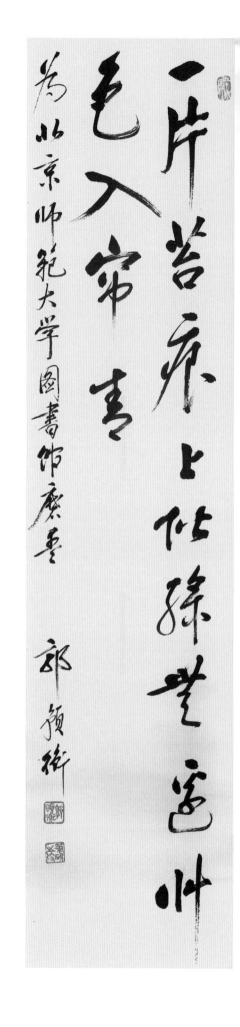

一片苔痕上阶绿古卷
毛入帘青

为北京师范大学图书馆落成

郭预衡

立轴
郭预衡2002年书
北京师范大学图书馆藏

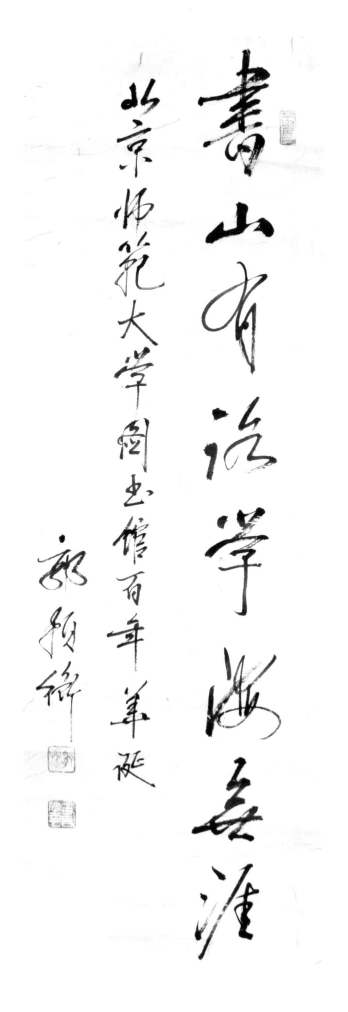

录毛泽东《七律·长征》

镜芯
孙继祖2016年书
私人收藏

孙继祖(1920—)

孙继祖，号静斋，蒙古族，生于内蒙古土默特旗。1945年毕业于辅仁大学。曾在北京恒清中学、土默特中学和蒙藏学校等校任教。1952年前往乌兰浩特，参与筹建内蒙古师范大学。后来又主持筹建了内蒙古大学的图书馆及图书馆学专业，担任内蒙古大学图书馆馆长。退休后被聘为内蒙古老年书画研究会研究员。

红军不怕远征难，万水千山只等闲。五岭逶迤腾细浪，乌蒙磅礴走泥丸。金沙水拍云崖暖，大渡桥横铁索寒。更喜岷山千里雪，三军过后尽开颜。

二千零一十六年 岁次丙申秋 内蒙古大学老年书法组 静斋老人

毛泽东七律长征一九三五年十月

册页
史树青1948年书
苏州大学博物馆藏，柴念东捐赠

冷落塵寰髣有絲 春寒惻々 欲何之
用先生句 而今重過東華路第一銷魂是
此時 甲申春日懷人詩三十首之一 青峯師

歸来巴蜀又經春 著述千秋准過秦
戴籍茫多夫己氏 罪名不讓謝三賓
丁亥春日懷人詩二十首之一 青峯師
舊作小诗 比皆懷

青峯師之作也 錄請 诲正 樹青

史树青（1922—2007）

　　史树青，河北乐亭人，当代著名学者，史学家，文物鉴定家。1945年毕业于北平辅仁大学中文系，后继续在辅仁大学文科研究所历史组攻读研究生。曾任中国历史博物馆研究员，国家文物鉴定委员会副主任委员等职。

镜芯
欧阳中石书
北京师范大学图书馆藏

欧阳可亮
甲骨書作展暨研討會
欧陽中石題

欧阳中石（1928—2020）

　　欧阳中石，山东肥城人。1950年考入辅仁大学哲学系，1951年转入北京大学哲学系。1954年大学毕业后从事基础教育。1980年调入北京师范学院（今首都师范大学），从事书法教育，是当代书法学科建设的重要开拓者，培养了大批优秀的书法人才。

欧阳中石2012年书
北京师范大学图书馆藏

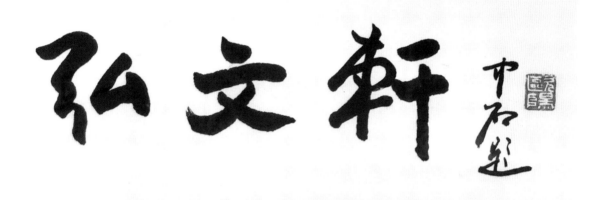

镜芯

陈垣等人题名，柴德赓书跋

民國三十七年五月廿三日輔仁大學子校友返校節於循例
舉行集會活動之外特舉行明清學者書畫展覽會
沈兼士先生遺物展覽會 本校師生書法展覽會參
觀者擁躋之盛莫不感激愚僕以为難得其影響學
術收效將來可預期也越四日三會同人集於大學三樓敬
當紀念遂請題名

柴德賡記

胡鲁士　陆和九　周祖谟　余嘉锡　徐大愚

李苦禅

王世襄　何明兴　陈佐　陶东福　刹长虹　糜益勤　刘连峰　刘滕璋　王慧

狄南鹏　薄佺　荀信善　昭功　李雅书　乔惠明　白竹筠　曹家琇　孙老城　李步云　祝锦泉　李毓　许敬华　刘承芝　陈幼平　阴蒲　魏春明　张泊贤

陈佐　张怀　赵克贤　郭预衡　傅鸿钧　朱希元　李砚芸　陈济山　宋暄凌　尚钺　耿毓俊　薛佳堂　何文?　卢善铭　张寿　杨增禄　王志超　施纯漳　李少白　姜景绪

李少白　赵宾实　颜景松　张瑾　梁静莲　宋国英　董光霞　刘遇鉴　劳丽?

张　石寿堂　杨萝　李承安　陈济山　宋暄凌　尚钺　耿毓俊

林毓侠　冯育坤　温法撑　尹政坊　张蕙生　高钺

陈建章　杨增禄　王志超　武亦文　何文?　卢善铭

刘书和　胡重生　燕学诚　王树札　李鸿业　庞岐山

章慈荪　魏智学　顾随　刘迊苏　王树札

往来信札

01 傅增湘致卢弼

约20世纪20年代
北京师范大学图书馆藏

傅增湘（1872—1949）

　　傅增湘，字沅叔，号润元，别署双鉴楼主人、藏园老人等，四川江安人。自幼随父在天津受学。17岁中举，后在保定莲池书院从吴汝纶学。27岁登进士，授翰林。后与英敛之、吕碧城等人合作，先后在京津地区创办并主持北洋女子公学、北洋高等女学堂、北洋女子师范学堂、京师女子师范学堂等多所女学堂，成效昭著。光绪三十四年（1908）被任命为直隶提学使，统领京津两地教育，仍兼京师女子师范学堂总理。辛亥革命爆发后，以四川省代表身份，参加南北议和，主动电请清廷解除提学使职务。民国六年（1917）至八年（1919）出任教育总长。民国十一年（1922）被总统特派办理财政清理处，整顿内外债事宜。民国十六年（1927）至十八年（1929）出任故宫博物院管理委员会委员兼图书馆馆长。抗战爆发后留居北平。1949年病逝。

　　傅增湘是著名的藏书家、校勘家、目录学家，校勘成果丰厚。同时也是资深教育家。作为京师女子师范学堂的首任总理，他亲自制定课程和规章制度，并亲赴江苏、湖北招生，其后又主持修建新校舍，为京师女子师范学堂（北师大前身之一）的创立、发展立下了汗马功劳。

賜書並餉承貺山草堂集在

多友老處備室中日有專函屬

間之此書日本亦搜幸屬急此

年內必可令

必可得一沈若愚作偽再刊

詳偽亦多刻之私束修作又

兩歲訪之內有所言王天庚啓序

洪宣言□一處未知

久欠此由重鈔石中此七

慎之傳聞年

　　　　　茀生頓首

　　　　三月七日

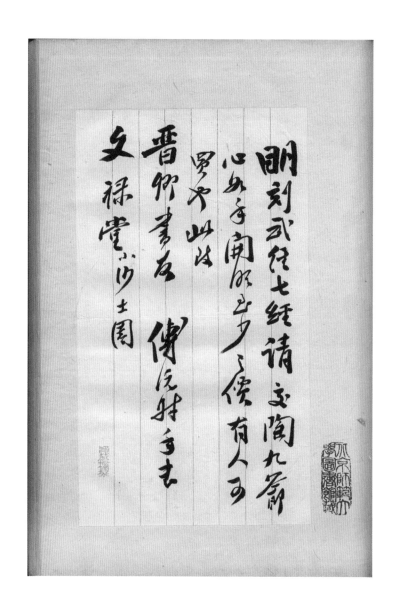

陆和九致卢弼

约20世纪20年代
北京师范大学图书馆藏

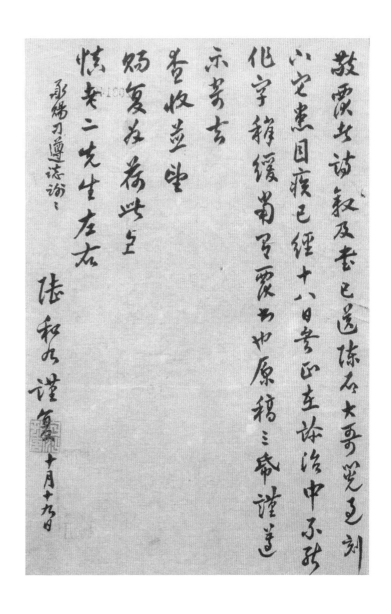

陆和九（1883—1958）

　　陆和九，本名开钧，以字行，别署墨庵，湖北沔阳（今仙
桃市）人。青年时就学武昌讲武学堂，毕业于清史部学治馆。
能文而兼工书画，历任湖北襄阳第三师范国文教员、武昌大学
汉文科长；中岁迁居北京，任辅仁大学、中国大学等私立高校
教职，讲授金石学、古器物学、文字学及书法、篆刻等课程，
博学勤求，收藏碑刻砖瓦拓本甚富。晚年被聘为中央文史研究
馆馆员，仍兀兀穷年，钻研不辍。

04 沈兼士致傅斯年

1943年
北京师范大学图书馆藏

04 沈兼士致傅斯年

1943年

北京师范大学图书馆藏

屢真書來遠玉李翫著巴詞意甄款情

勤奉中會有西此之後不以赴迷訪之

壯懷久擦居憤激倜然為得樂非吾好干

戈未定時 方帥之支持 书帖之聘 求書情塵二尺圈

意歷二相約待清晏此樓要事輕隨

三二、七、六 沈棄七

考試院考選委員會用牋

陆懋德（1888—196？）

陆懋德，字咏沂，山东历城（今属济南）人。少时曾在山东高等学堂师从桐城大家姚永朴。1911年考入清华学堂，并被录取为清华第三批赴美留学生。分别在威斯康星大学和俄亥俄大学获教育学学士和政治学硕士学位。1914年回国后，历任大总统府礼官、教育部视学和编审、华盛顿会议中国代表团成员等。1922年受聘于清华学校，教授周秦哲学史等。1926年筹办清华学校历史系，并担任系主任，同时兼任哲学系讲师。1927年任北平师范大学历史系教授、系主任，同时在女子师范学院和辅仁大学、燕京大学、北京大学兼授考古学和中国上古史等课程。1932年任北平师范大学事务委员会委员。1937年随北平师范大学西迁，历任西安临时大学、西北联合大学、西北大学历史系教授、系主任等。抗战胜利后，随北师大迁回北平。1949年后继续担任北师大教授，讲授秦汉和魏晋南北朝史。1951年起担任中国通史教学组副组长。退休后赴新成立的东北文史研究所，此后情况不详。其代表作有《周秦哲学史》《中国上古史》《中国史学史》《中国文化史》以及《史学方法大纲》等，多受学人好评。

清年老兄：

批據銅瑿攷後擬附別考語話，
兄為紙語，黃神代為粘立於末，
低二格為役，其為出証、
精確予佛，五步為亦當�20副亦，
特惠媵声于閒筆完気，以備香
之参觀研究兄所生业印頌
近好。海内尝弁

弟　　附像一件

外附俚一件

本院地址：滙平和平門外南新華街
電報掛號：四六三六號

蒋天枢致陈垣

1971年
私人收藏

蒋天枢（1903—1988）

　　蒋天枢，字秉南，早字若才，江苏丰县人。青年时代就读于无锡国学专修馆，师从唐文治先生；1927年考入清华研究院国学门，师从陈寅恪、梁启超学习文史。1929年研究生毕业，曾任东北大学教授。1943年起，任复旦大学中文系教授；1985年后转任复旦大学古籍整理研究所教授。

　　蒋天枢治学严谨，精于考证，在清代学术史、先秦两汉文学研究方面均有建树。他在晚年放弃了自己在研究方面的发展，转而全力收集、整理和编辑恩师陈寅恪的著作，堪称陈寅恪一生学问的托命之人。蒋天枢在1971年致刘乃和信中，首次提出"南北二陈"为当代史学泰斗之说，积极建议、殷切推动刘乃和整理陈垣学术成果，扩大陈垣学问的影响力。

援菴前輩先生道席：

五六年夏赴京時、曾趨前晉謁、傾聆教誨、感念弗忘。時

思能再往謁見、惜無赴京機會、迄難如願、時以為念！茲有事奉商

如下：

（一）先生平生所收藏近代人著述手稿筆、皆海內僅此孤本、可否分別

編輯成書、付諸影印、以利學術界的需求。

（二）先生所著《舊五代史輯本發覆》一書、不識尚有存本否、如有、可否請

劉廼和同志檢出一部寄賜。

（三）先生生平著作已刊行者共凡若干種、出版者各若干處；未刊稿各若

干種、各若干卷、以及昔年所著論文、各登載舊家志中某書某卷、可

否也請劉廼和同志寫一清理目錄。如能賜一副本、尤所感

以上各項、如何之處、倘獲 賜示、深所感盼！敬稟 敬請

道安！

後學 蔣天樞敬上 七一年五月四日

1971年
私人收藏

校劳动锻炼已两年似乎调上来作文化工作要知有做好质所

魄力的人大都七十以上能做学问的时间不多了有人

认为标点史书作並不难实际上多史都有它困难

这点和其他问题标点要做到令任何人满意是很困

难的

当前国内真正研究历史了称为史学专家或史学泰

斗的人实在援老及陈寅恪先生两人不幸寅恪先生已

于六九年十月去世援老为仅存的硕学泰斗尤应能

早日康復指导领袖群伦寅恪先生在運動中受到

不谨事不知学青年们一些气如将政府照顾老先

人的两位看護一齐趕掉並将他两位女儿皆下放不让

随侍身边又强迫多年失明老人学習并施行考試

乃和先生史席

接来信敬悉　援老病虽未完全康復　但燒漸退　體温

血壓等都正常　至為欣慰　希能逐漸更有較大進步　尤盼切

盼社會主義時代不少人壽百齡以上也

勵耘書屋叢刊等　想板尚完好　稍緩似可重印一些　交

書店代售　并將論文編輯付印俾　援老著述能流布

更廣

關於標題曰四史事　尚有所闪　據説　周總理親抓

此事　并指定顧頡剛負总責　將来把那些史分给上

海尚無具體決定　如属時人員不够　我了能也分担些

工作　很希望　能也参加　庶政府交下的任务早日

完成　北京故宫博物院等单位好唐蘭等下放干

乃和、先生史席

方欣慶於　援老病情之好轉　今日下午在文滙報上

忽然看到　援老病逝消息　無任驚詫悼痛真可說

是「哭遺一老」俾誘導史學界了海內史學工作者

應同聲一哭因唁電已趕不上告別儀式謹函申微意

並盼

先生能抽暇為援老撰一年譜或一長篇傳記以告將來敘此敬祝

時祺　並希節哀

蒋天樞敬啟　六月廿五日下午

余逊（1905—1974）

余逊，字让之，湖南常德人，余嘉锡之子。1918年随父
到北京，1926年考入北京大学历史系。1928年，史学大家陈
垣在北大授课时，发现余逊作业精湛，询问后知其家学渊源，
这也开启了陈垣与其父嘉锡的终身友谊。1930年毕业后，任
北大历史系助教。1935年秋进入中央研究院历史语言研究所
工作。抗战期间，他被陈垣罗致到辅仁大学历史系任讲师。其
间，与柴德赓、启功、周祖谟等三人经常到陈宅同学，被人谐
称为"陈门四翰林"或"南书房行走"（陈宅前院的南房是他
们会面的地方）。抗战结束后，到北京大学任教。

余逊自承家学，博闻强记。他在辅仁大学讲授《史记·高
祖本纪》时，引述原文，在三面黑板上背诵书写千余字，与原
文一字不差，足见其功力深厚。

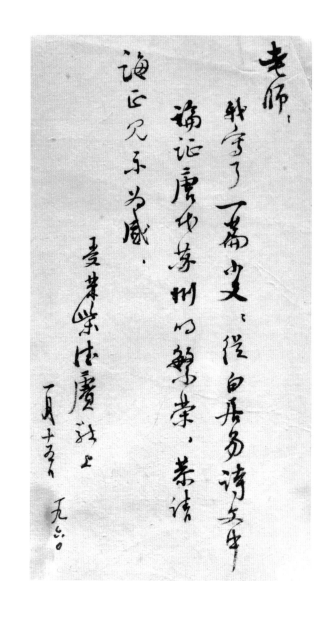

12 牟润孙致刘乃和

1980年
私人收藏

牟润孙（1908—1988）

　　牟润孙，原名传楷，字润孙，号海遗，以字行。祖籍山
东福山（今属烟台），生于北京。1929年考入燕京大学国学研
究所，主要从学于陈垣先生。毕业后曾任教于辅仁大学历史
系、河南大学历史系。1949年迁台，任教于台湾大学国文系。
1954年受钱穆邀请，往香港担任新亚书院文史系主任、新亚
研究所导师和图书馆馆长。1959年参与香港中文大学的筹备，
后担任港中大首任历史系讲座教授、中国文化研究所研究员。

搜寄師大歷史系以私誼認為較寄個人為妥也。又白

乃和同學：自京返港後，尚不知倦休息一周，甚壁大一

行，句留六日歸來，則疲甚矣！致積遲復甚殊感

不安。茲將新寫之勵耘書屋問學回憶錄，故悼

先師舊文一併寄上。四文略有異動，似可與同

憶同刊刻出，未審尊意以為如何。在穗即聞

暨南人文文強刻武漢開會，想必可曜不少

學人也。明清史學會愚決不參加，以往返需錢不

少，匯退休人士所能負擔也。舍甥孫宏芊與

令弟共事，均少年英才，前途正無限量，甚羨甚！

匆上，即頌

夏祺

倚生牟潤孫拜啟 六卅.

青峯尊兄道右文疎篆候棋

超存休咎著述日隆为颂为慰去臘樂

素兄鈔束

大著三種拜讀之餘獲益不淺尤以全謝

山其胡稚威一篇文辞之美足令人傾倒不

僅考據之精審也至佩之丰年束亮

考進步直为浙江学报撰一文草敢亮然

實堂是觀他日即出當寄上一閱並祈

青峰兄：昨承枉驾喜甚，惜未在寓，当以多读示教。为闻青峰兄多读示教。共同李先生幻色句，不敢上面幻出奇歌之间。令之任务以确实考风，拜访，草此奉闻，卿青。起拯待弟各村邻著之，披吏人著诸位闲读，但峰尤均拟。此迟会文知。弟在宿新务课。为师来矣，归后无暇敬复，专此奉务者矣。

光贤二十五

乃和同志：

承命作文，已写好，请改正。
老校长世世三月，忘记，请补上
为感。（在末一页）。文章写长了，还
有的写，但怕专长了不好，如您觉
得长了，请适当删削。白先生等
登在他们人史学史资料》上，为何要
先交白先生？请您快定。即记

专此

文字有不妥处，请改正。　　赵光贤

4.24

青峰我兄：

手教敬悉，小楼读书，真可羡也！

励耘师欲温平后已三週馀矣，惟自血球仍徵多，药量虽减，仍未全撤，继已捡去发矣，此首尚一报者。

多蒙惠读《滚楼》，甚为难得，文闻到庵林泉，已平後，甚感。兹之多举俱近作何又？甚以为念。愿先叔也。节近亚历不高，一次低壓竟到一〇六，较日来又落下一百以裹矣。正写红楼梦纪念文，恐新及时交卷矣？

窜窦之老，海日楼札书散，不知尚见其他故旧以书凯批，不敢多见人也？

寒山寺俞曲园先生所书碑阴，能否赐览一纸，玉题之？！又南京中山王徐达墓碑，如有余，华东下著发寄上。一纸否？续费谅不见罪！

功谨上廿八日夕。十月七日晚補見次日

敬神！

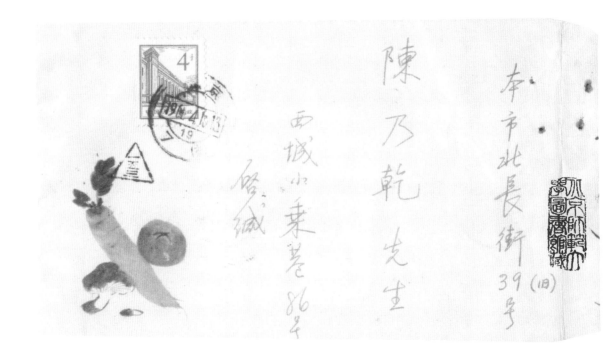

乃乾先生賜鑒：前承

詢及西郊公主墳是何人之墓問題，近騰功世交

張老先生函告（北京文史館之員，年八十五），此

老於北京掌故甚熟，且其祖嘗即在公主墳西側，此

為清初簡親王濟度之女，世祖親姪也，按濟度葬宮中，

解放初簡親王次游覽出古蹟，按立此墳兩座，一為

高宗第三女，下嫁科尔沁親王色布騰巴勒珠尔，

下嫁科尔沁親王色布騰巴勒珠尔，

封和碩和園像公主。此二人俱長居北京，故卒後

封和碩敏園像公主。一為

葬於西郊，其二墳為省院牆，宮門徵省前後

差，以示長幼之別。又云，今以基據情況印証，

史所云裁書不誤。又云，前某年北京某院投書誤

此墳為孔四貞之墓，張老先生印擬迎辯駁，

後來未果。但不知此孔四貞之說，由何而來也。

知此內題，

先生能書答趣，開散車內，上謝劬也。專此即

頌

撰安！　　　　　　　　弟子厚坨謹上　四月十二日

尊敬的刘先生：

真抱歉，那次电话里教我在下一个礼拜六去电话，我隔了一礼拜，竟给忘了。足证我的重视不够，思之深为负疚，不仅是忘了通电话的事，还是见对扫墓的事重视未够！我原来还想到八宝山看看我的姑夫的墓，也同样被我的"忘"字给抛之于九霄云外了。

摄到来信并词典书共四件，看了几天，略抒一些向影，已经写在原册上。我觉得注释的语言最困难，既要明白，又要简括，还要通俗，岂不难哉！这别无好法，只有多叫几人过目，最好是起草的人以外的"冷眼"。我们的标点，自己点完的，分明有错点，自己看第二遍、第三遍，还有时候看不出，因为自己在重看时，最易忽畧，有时甚至厌烦，所以"病若题外"，错点仍看不出，岂不是乎？

至推选词的单子，我实在提不出意见，凡"拟选的"为什么选这个的理由我不知道；"不选的"为什么不选的理由我也不知道。在我的想法，如果全选还未必够用，但既要少而精，便不能

稿纸（20×20＝400）　　　　（121

全选，那么好，⬤按"批选"的入选。因为新相应选词的标，在编者一字毫无充足理由的。

　　"出奖"一栏有"主、中、其"各字，揣摸了半天，想大概是这样："主"是主席著作，"中"是中国，"其"是其他。是吧？但在行中各件上，都没找到这三字的解释。

　　"省何勤闷"四字，读之增感。苍苍岁厉耘书屋之主，母问　老师向毛句也。

　　陈望子老师见面请　代致候！

　　卞腹病仍不好，每天大约须上厕所肆三四次或四五次，不一定是大便，只是屡。乘车最麻烦，有时简直地像要"夺门而出"，但在车上毫无办法，及至下车如厕，却又"一无所有"。右腹侧还省疝气一般之毛病，走多站久，都觉挛痛。总之，机器逐渐报销，此自然之法则也。

　　卞说在点天文、时宪志，可笑不？真所谓"瞎子摸象"，我这个瞎子所摸不是大象，而是"老象"矣。

　　扯起没完，不写了，得空再谈。敬礼毕功谨上

　　敬礼！　　　　　　　　　　毕功谨上
　　　　　　　　　　　　　　　　1972.4.29.灯

稿纸（20×20=400）　　　　　　　　　　（1218）

19 史念海致刘乃和

1980年

私人收藏

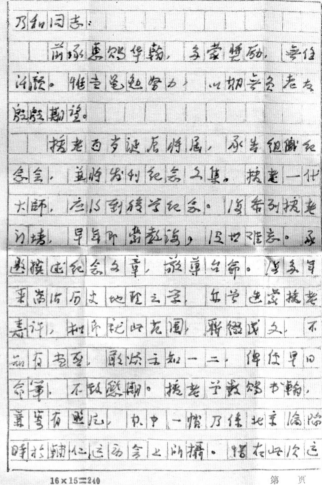

陕西师范大学稿纸

乃和同志：

前承惠贶华翰，多蒙鼓励，无任汗颜。惟有笔趣努力，以期无负老友殷殷期望。

援老百岁诞辰将届，承告组织纪念会，并将发刊纪念文集。援老一代大师，应以刘徵学纪念。倘希引援老门墙，早年即尝教诲，没世难忘。承嘱撰述纪念文章，敬遵台命。惟多年来荒于历史地理之学，虽学步实援老寿诩，抛弃纪此范围，辗转成文，不无有困至，聊陈二知一二，俾侯异日命笔，不致愆期。援老于我之惠翰，兼筹并顾虑，忆中一帧乃佳北京临险时于辅仁运动会之所摄，惜在此次运

16×15＝240 第　页

史念海（1912—2001）

史念海，字筱苏，山西平陆人。1936年毕业于辅仁大学历史系，毕业论文获陈垣校长嘉许。历任国立编译馆副编审，兰州大学副教授，西北大学教授，陕西师范大学教授和历史系主任、副校长。史念海在辅仁大学读书期间，受顾颉刚引导，致力于沿革地理研究，1937年即与顾颉刚共同署名出版《中国疆域沿革史》。此后着力探讨突破传统的沿革地理的研究范畴，使其转变成为现代学科意义上的历史地理学。20世纪50年代，《中国历史地理纲要》书成，标志着中国历史地理学学科体系的基本建立。其论著涉及中国历史地理学的所有分支领域，兼及方志学、地名学、古都学、地理学史和古籍整理等，均卓有建树。

128

动时，为暑往抄写，竟至散失，未能

奉之，殊堪怅惜。尚祈信数！

此颂有位，迟晰时主佳音。

高吧。敬请

萬安。　史念海。一月十二日。

16×15＝240　　　　　第　　页

輔 仁 大 學
THE CATHOLIC UNIVERSITY
PEKING CHINA.

你若想起往自以为大有意思，其次是方言接吻。又有时抄呀一段，正表示指些一批评，可惜你不在这里，不能陪我求教。我派想念著论文、学，不免常怀念。我又有时想到若你……了吧。我想他一定要教坏了，他况在一定更好玩了。他会多少字了？会唱三民主义党歌吗？

你的小室之毛算，他况在一定唱的挺好的。我想念你。我想同你们闲谈有上下走动在一起吃饭……

逗笑，玩，辖平，小苹，小妹，也都好吧？他们一定长的好看了。我希望有机会再到南方去，我爱那清朗的日光晒在那远……的远山上……

旅行一次，我爱爱江南，爱着我的家乡。我爱爱那安定明媚的春景。我爱爱那长江的浩……

想起漂亮的清溪，划起那枝枝的……枝，春的振柳，你回嫂夫人一定还爱杭州的那时……

你们是不是还怀念着千里以外的我，使我同你们一起走进呢？我在小室也什么都……

会说了，就全懒的属害，他不让我去上课，叫我跟他一块玩儿。他镇日同我有好吃的，多少也搅累一桩好玩了。你们什么时候回来？

青峰，你有什么著述？都请你们说的像我这样详细，英语生活观物人情趣。

我这封信是昨夜三别一钟口苟写的没写完，看进了眼，话的话也要多的不可收才的，倒也痛快把什意记什度，不文不白。就此停一下，下面再谈，详欲

你们志笑的信我直度小小字，看进了眼，话还有很多，却想乱搅。

诸位康健 嫂夫人万福

弟 祖谟 十月廿六晚

四子谨钦手敬词 嫂夫人福安

春峰兄：

分别时间已经很久了，时亭毕业我不知好时了，相会的没有一句甘苦

春峰曾否毕业了，不知毕到了没有？在邻西的信我竟写完，应弟弟信任一些老弟

悲痛之情，你看了一定也为之不快吧，现在我又提笔给你写信

收此平获悔的情形了。在过去一年来也是最痛苦的了，不但自己心情不好，而且

家困我要以自持，自从今年五月以後物价一日三涨，白米由到九万元一斤肉八万元一斤

油一斤二万元一斤煤六万一块，我一月才挣的二千五百元敦24小时课，改四班国文，在这

经国黄张进之中学继续进来了，真算是学界的一件事。星期五一天上七堂课，五门

星期二天八堂课，这两天我同上新讲基一样，古潮音乐声嘶气调，其疲倦之状可知。

回来了没，看见同我在"生命线"上共同奋斗的大夫，从早到晚还要裳作给着小孩作针线

没有一個时後体息，有胜必书自心折东何况还要写去作文教备功课呢？行不不好不

早兴夜寐，简直加油！易食而卧，异日而学，可以筹之岁想了。在做国学战的那一天

起食糧已經发生恐慌，防空的岩敬异作交不必说了，其间投机倒把日进萬金，贵夫

战士，欲死要曲，可歎，可嘆，可气。专峰，你终初道吗？正在八月十日晚上九时

丰锋的时候，好像点来到了，由梦中乍醒过来才知道自己还没有死，自此可以复苏了。我们身躯虽不

这一夜是不管睡觉的，你们自然是狂欢载舞载欣，唯酒放爆竹的了，我们

给自由，话不敢说出口外的。专时止有淮夕以思，临风而立，徘徊搔首而已。专晚我们

1956年
柴念东藏

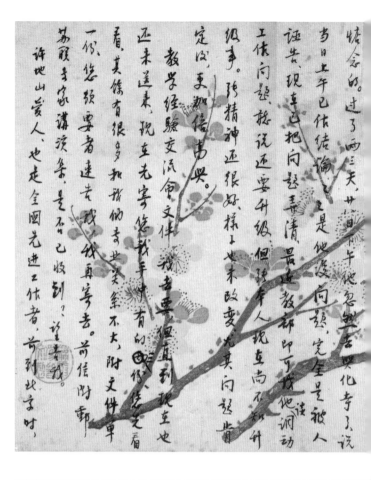

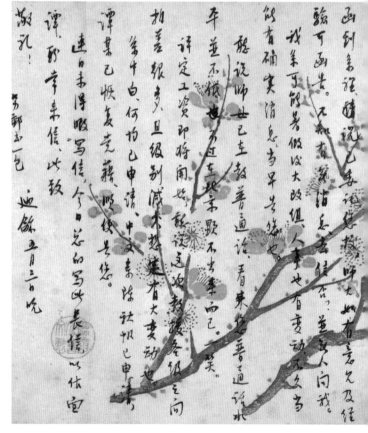

青峰吾师：四月廿一、卅日两信均收到。接师母信，投考亦很高兴。我是平生第一次得师母信也。

"程度差、怕看不上"的思想实之不对头，万不可款罢。想希许今发祥多看到来信。

申请入党，这好消息，大家都为您高兴。听日启事来看，後又此，我的事真是我觉得去读过一次，他行政及部起记读过一次他说我写材料、你印来再研讨——还未批去。最近已写申请书、支部书记读话一项，说、特组织一次学习，但目前投中党委会……代表大会学习计划还未批去，怕由何来向起何剖坎长最近去学习，学校工作新时停此。望我的都以实际行动来努力争取吧！何未味已将传事尊噎苦他，尝时才好开始。

傅剖投手被选为全国先进生产者工徒会议，这枝几天学校接待外宾工作，完全脱产，又在投内。

张重老师已解决，想他已搬住，忙于写信，由信已于。

去看陈乐素晚向读美英陪他来看投考，我也见到他也提起在南京曾看到您。沈君娓煌年未尚未写，因近日报吧，但是可郎到记休名内容。

最近报纸上登生校府文章两篇，不知您看到否？

四月廿八、中国青年报"从君再生事件读到教师修养"又五月一日教师报剖出刊号"祝教师报剖刊"，不知苏州已有教师报吧行否？

廖夫初"天讨"片事，我还未去向，得啲寄与欢送些片日去向也，先寄上赫树此片一张，另您们看神气如何？

再去订，来理调出人员，领导己决会借未作最此决定，其中有薛、讲助方好才坏，益包括原投调出的二人，不久或将写体，您校调什么课好教？

前生什么都觉全宗瑞未我她记最近正式写来信，是完成己订好合同省假投奶整整看不，我从寿临来他最近知北字到。机贪己写信教都设何处都有？主比未也申进行教师大自各望师院，因才人了辞他恐修投有需要否？其子作势未政、亦因不名需要，故已回决。不知

1957年
柴念东藏

自然我也並未放假。这数天党内学习，今晚刚、结束，
故得复此信。条先生、张少看见，赵先賢春节奇胜，
又有病，已住院。叶圣陶先生上月已批准入党，张宇等、
朱庚永己加入民盟，想您已知道。
日本代表团也要来
师大参观，拟都有人招待，老师未参加，拟印去苏州的邪
个代表团也。
启老夫子逝世已好幾年，我擔作之珍、
莲英故六元，不知安否，故先生去竹「苦哀」精神、身
体尚好，春节均已見述一项。
今晚奇寒，手足僵凍，就此佳笔。那幸亲信，以祝
新春快樂！师母亲好！
迎新 二月十九兹二时

青峰师：未通音问，一月有馀，遥望江南，想春命康
乐为颂。赵孚率南行，闻之归来尚未见到。中学即将
开学，小弟想赤已返津。

意见，今将我亲细读数遍，觉得此文不像您信中
所说，谦辛亥革命性质方面较简单，请编辑经
手写出来吧，董辛亥革命钗言。老师已看过，等甚

句，意思要有重复，似可精简，又全书四部分八册。
性质，跑稿为史意义等，面连到不宜太多。且字
原花长是好图，编辑……辛亥革命的
过多。西既是「钗言」似乎有多谦「这辛亥革命的

要目不知卷首有无总目，如无，有别钗时自应到上，
有别……觉多余。又吾片，到半页余，�ダ钗中不说，亦
可一目了然。又此种困难的第一原因，在意义不很
明白。又第三册农民依用资料，说是「述言」无人收莱不

知东方杂志所载是材么？是不是当时刊登之新闻
性质，我不清楚，而一並提出。又「办人」收莱节不
背宣，均请考虑。我李稿上连自改了几行译，如不
妥，请再均回。原稿一并附上请查收。

现师又尚未开学。

龙说二月初，吾来宗请先不知碳否？

23 刘乃和致方福康

1989年
私人收藏

89-10·5 文德刚

年　月　日　　　第　页

方福康校长暨各位副校长鉴：

明年（1990）11月12日是我校原校长陈垣110周年诞辰，为了更好地学习他勤奋刻苦的治学精神，和他热爱祖国、追求进步的思想，建议明年举行陈垣诞辰110周年学术讨论会。趁现在他亲自教过的学生尚有白寿彝、启功、赵光贤、邓广铭（北京大学）、单士元（故宫博物院）、傅振伦（历史博物馆）、陈述（民族研究院）、蔡尚思（复旦大学）、史念海（陕西师范大学）等教授多人健在。可约请他们连同史学界知名教授学者撰写纪念文章、回忆录，或题诗、题辞，届时出版《史学史研究》、《北京师范大学学报》纪念专号，或另出版纪念文集。

讨论会时间不要长，进行半天或一天，人数不宜多，邀请数十人左右。白、启二位先生都已表示赞成（白先生三个月之前就提出过应约纪念文

（电开 01）

136

稿、出版专集的事）。

　　陈垣校长在我校（包括辅仁大学）担任教学和任校长工作近50年，一生以治学严谨称著，著作等身，热爱祖国，反帝反封，抗战八年，更是坚贞不屈。建国后一心向党，以79岁高龄加入中国共产党，当时在学术界影响极大。

　　他逝世前尽将所藏书4万册、珍贵文物两大箱，捐献国家；4万元稿费充为党费。

　　举行纪念活动，不但可活跃学术空气，且对社会、对青年学生进行爱国主义教育会有较大影响。

　　如果时间来得及，在开讨论会时争取陈垣纪念馆能布置展览展出，则更为理想。

　　如何之处，请考虑。此致

敬礼！　　　　刘乃和 89年10月4日

（电开01）

编后记

2020 年11月12日是北师大老校长、史学泰斗陈垣先生诞辰140周年纪念日。那年3月，陈垣弟子柴德赓的长孙柴念东先生向北师大图书馆捐赠柴德赓学术手稿两种，本人负责接收。谈话间柴老师提议我馆策划一场陈垣及其弟子的资料展，我很赞成，马上向我所在的古籍特藏部的杨健主任反映，得其认可。于是我抽暇整理馆藏相关文献信息，柴老师也将其家藏文献分享给我，彼此互通有无，为展览打腹稿。同期，我们也开始和历史学院沟通，希望将展览和历史学院正在筹备的纪念陈垣研讨会挂钩。为提高展览层次，柴老师还建议我们向苏州大学博物馆、国家图书馆商借一些重要的关联藏品。

然而，展览能否办成，我和杨健老师心里没底。疫情当前，安全第一，各级都十分谨慎。按学校防疫规定，图书馆只允许本校师生入馆。此展览如要配合历史学院主办的"陈垣先生诞辰140周年纪念暨学术研讨会"，则无法拒绝与会的外单位嘉宾入馆参观。临近10月下旬，馆里才确定展览可以举办，其时距离陈垣纪念研讨会仅剩二十余天。我飞速起草向苏州大学、国家图书馆借展的"商借函"。杨健老师抓紧同历史学院协商，请他们出人出资，去苏州大学取展品。一番紧锣密鼓，苏大的展品于10月底到馆。国图程式严明，签订协议之外尚须履行保险手续，于是双方单位都要层层审批。11月9日，国图还派专家来调查我馆的展室条件。所有程序走完，马上通知我们取展品。时间真是紧张。在我们向公藏单位借展的过程中，柴老师也向他的亲戚、朋友商借了十余件珍贵展品，及时告知我消息。我将不同来源的展品信息加以记录，统合分类，并一一制作展签。11月10日，展品全部到位，古籍特藏部的同事们加紧布置展室，或摆放，或悬挂，登高爬低，不畏劳苦。那两天，部门同事以及馆领导们都加班至夜。几种展品临时需要压平、装框，古籍修复室葛瑞华老师在馆办同事配合下，高速运转，两日藏事。

11月12日，题为"宾主均高士 门墙多俊彦——陈垣及其友朋弟子学术手稿、往来书札及书画作品展陈"的展览开幕，陈列50多件珍贵展品。当日，参加"陈垣先生诞辰140周年纪念暨学术研讨会"的数十位嘉宾莅临图书馆"弘文轩"，瞻仰了陈校长及其他前辈学者的手迹。展览为期匝月，口碑颇佳。本校文史、艺术等学科师生纷至沓来。几位八十多岁的退休教授也专程来馆看展。然而，由于疫情影响，参观者的数量到底是有限的，令人遗憾。当时，柴老师和我都企望找机会将这些展品编成图册，供更多人欣赏。

日月如梭，人事憧扰，我对此几乎忘怀，柴老师乃于2021年10月底重新提议。我和杨健老师再次与历史学院沟通，申请经费支持；同时开始联系出版机构。2022新年伊始，与北师大出版社卫兵老师见面商谈。卫老师从事启功先生著述出版若干年，凭着职业敏感度，他对本选题很感兴趣，嘱我尽快填报选题申报书。谨遵其命，我当晚填完材料，并着手整理图片、构思体例。3月中旬，得历史学院消息，已同意出资支持图册出版；图书馆也将此事纳入年度工作范畴，安排我完成编写事宜。

编写过程较顺利。策展时已对展品进行分类，图册因袭其制，将最终收集到的80多件作品分为三类，即学术手迹、书画存真、往来信札。少数无法归类的作品，作为附录呈现。每一类中，按作者的出生年排序。同一作者的作品，则按其面世时间排序。作者共计31位，以陈垣先生为中心，涵盖了他的前辈（如陈垣先生的伯乐、辅仁大学的主要创办者英敛之先生）、同辈与后辈学人。这些人物除蒋天枢外，都曾执教或就读于北京师范大学（涵盖北京女子师范大学、私立辅仁大学）的某个阶段，都属于校史上的重要人物。蒋天枢虽非校友，但他在1971年6月致刘乃和信中，首次提出陈垣先生与陈寅恪先生是国内并列的史学泰斗之说，对发扬陈垣学问与精神实有幕后之功。

今年恰逢北京师范大学成立百廿周年，学校各级均拟开展丰富的校庆活动，此图册之出版可谓躬逢其盛。图册呈现了一个世纪两代学人的扎实学问、博雅修养、宏阔眼界，可增进我校师生对悠久校史的关注和了解。如能激励年轻学子继承前辈精神，发扬优良传统，促进学术进步，则是我们最大的欣慰。

图册得以面世，主要归功于柴念东老师以其拳拳之情敦促推进。柴老师从彰扬祖父柴德赓的意念出发，浸淫于北师大及辅仁大学校史以至整个近现代学术史，孜孜矻矻，成绩斐然。2018年以来，柴老师多次向北师大图书馆捐赠家藏文献，慷慨重义，令人感佩，在此谨申谢忱。今春，又得到邱瑞中教授的无私帮助，为图册补充了多件罕为人知的材料，提升了图册价值。邱老师之情谊，我铭感在心。借兹机会，还想感谢苏州大学博物馆冯一馆长、国家图书馆的领导及同人对我们2020年办展的大力支持。时过境迁，与两个单位清爽友好的借展活动，已成为一段值得回味的春秋佳话。

<div align="right">

肖亚男于北京师范大学图书馆
2022年4月25日

</div>